Geert Grigoleit
Carsten Neumann

T0334872

SCHLOSS
BOTHMER
in Klütz

Deutscher Kunstverlag Berlin München

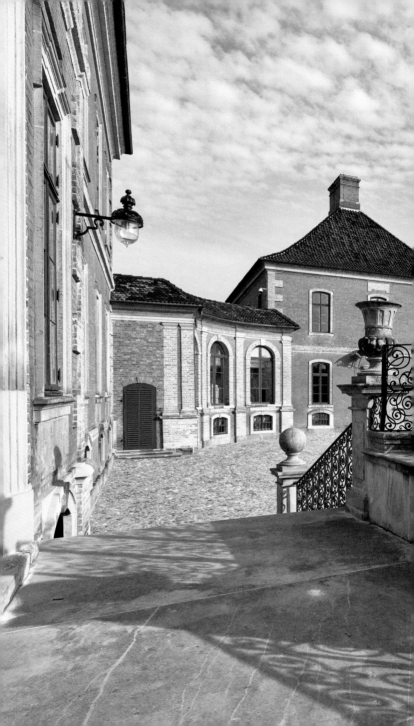

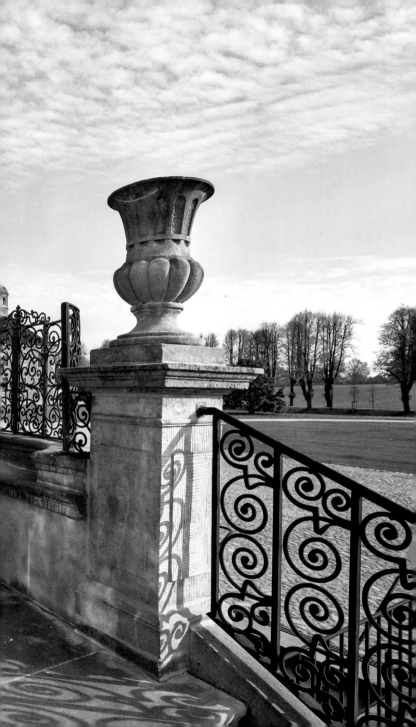

Carsten Neumann

SCHLOSS BOTHMER

BAROCKE ARCHITEKTUR ALS SPIEGEL EUROPÄISCHER GESCHICHTE, KUNST UND KULTUR

Schloss Bothmer beeindruckt noch heute durch die imposante Wirkung der rotleuchtenden Mauern vor dem Grün der Bäume und durch die Großzügigkeit des Ensembles. Es geht auf die weitreichenden Ambitionen seines Bauherrn zurück, der Nachwelt ein anspruchsvolles Bauwerk als Zeugnis seines Denkens und Handelns zu hinterlassen. Das Bauwerk ist ein Spiegel der Lebenserfahrungen einer der interessantesten, aber bislang wenig bekannten Persönlichkeiten der europäischen Geschichte des späten 17. und frühen 18. Jahrhunderts. Es verwundert daher nicht, dass Schloss Bothmer unter den zahlreichen Schlössern und Herrenhäusern Mecklenburgs und darüber hinaus im gesamten norddeutschen Raum eine besondere Stellung einnimmt. Wohl kaum ein anderes Bauwerk in Norddeutschland ist so stark durch die architektonisch-künstlerischen Vorstellungen seines Bauherrn und die kulturellen Beziehungen innerhalb Europas geprägt, wie das 1726–1732 erbaute Bothmersche Schloss in unmittelbarer Umgebung der Stadt Klütz, nur wenige Kilometer entfernt von der Ostsee. Es ist ein Konglomerat aus verschiedenen Vorbildern und Ideen, die vor allem nach den Niederlanden und England verweisen.

Schloss Bothmer entstand im Auftrag und unter reger Anteilnahme des Reichsgrafen Hans Caspar von Bothmer, der es am Ende eines langen und erfüllten Diplomatenlebens quasi als Essenz seiner in vielen Jahren und an verschiedenen Höfen in Europa gesammelten Eindrücke und Erfahrungen, aber auch als würdigen Sitz für die nachfolgenden Generationen seiner Familie, errichten ließ. Dem Stand seines Bauherrn nach ist das Schloss korrekt als Herrenhaus zu bezeichnen. Nur die Häuser regierender Landesherren sind Schlösser und Residenzen im

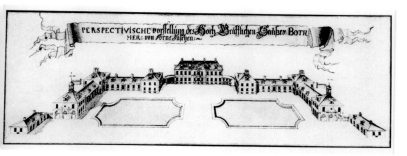

Schloss Bothmer in einer persektivischen Ansicht aus dem 18. Jahrhundert

eigentlichen Sinne. Die großzügige und auf das Vorbild königlicher Schlösser zurückzuführende Architektur hat unverkennbar schlossartigen Charakter und das Fehlen von landwirtschaftlich genutzten Nebengebäuden in unmittelbarer Nähe des Hauses unterscheidet es von herkömmlichen Herrenhäusern. Ursprünglich wurde es als »Hochgräfliches Haus« genannt (Abb. 1). Die landläufige Bezeichnung Schloß Bothmer bürgerte sich im 19. Jahrhundert ein, aber schon während der Bauzeit wurde es von einigen beteiligten Bauhandwerkern irrtümlich als »Schloß« bezeichnet.

Immer wieder wurden in der Literatur Parallelen zu Blenheim Palace in Oxfordshire/England gezogen, die aber einer eingehenden Betrachtung und einem Vergleich von Schloss Bothmer mit dem vermeintlichen Vorbild nicht standhalten. Vielmehr sind es andere englische Häuser, die prägend auf die Gestalt von Schloss Bothmer gewirkt haben. Im Folgenden sei daher auf die kunst- und architekturhistorischen Aspekte und Bezüge dieses ungewöhnlichen Bauwerks ausführlicher eingegangen.

Aus der Lebensgeschichte des Hans Caspar von Bothmer

Um die Entstehungsgeschichte von Schloss Bothmer und die vielfältigen Beziehungen zu den Vorbildern zu verstehen, ist es notwendig, die Lebensgeschichte des Bauherrn zu betrachten. Hans Caspar von Bothmer (Abb. 2), der 1656 im lüneburgischen Lauenbrück geboren wurde, begann seine Laufbahn nach standesgemäßer Ausbildung an der Ritterakademie in Lüneburg als Hofjunker der Welfenprinzessin Sophie Dorothee (1666–1726), der durch die Königsmarck-Affäre berühmt gewordenen »Prinzessin von Ahlden«. Schon in jungen Jahren wechselte er zur Diplomatie und wurde hierin im Laufe seines Lebens immer unentbehrlicher für seine Dienstsherren.

1696 wurde Bothmer (auch Bothmar) gemeinsam mit seinem Vater und seinen Brüdern in den Reichsfreiherrenstand erhoben, 1713 folgte schließlich die Standeserhöhung zum Reichsgrafen. Bothmers Weg führte ihn in zahlreichen diplomatischen Missionen an den dänischen, schwedischen und preußischen Hof. Dort wie auch in Wien, Holland und Paris hielt er sich als Vertreter des hannoverschen und cellischen Hofes auf und führte in diesen Jahren Tagebuch und später eine als Fragment erhaltene Autobiografie, die interessante Einblicke in das höfische Leben und die Aufgaben eines Gesandten geben. So lernte Bothmer auch den Hof Ludwigs XIV. von Frankreich und das zum Inbegriff barocker Schlossarchitektur gewordene Schloss von Versailles kennen. Zudem korrespondierte er mit wichtigen Zeitgenossen, so mit der preußischen Königin Sophie Charlotte und deren Mutter, der Kurfürstin Sophie von Hannover.

Seine auch hinsichtlich der Entstehung von Schloss Bothmer wichtigsten Jahre verbrachte der Diplomat aber im Auftrage des hannoverschen Kurfürsten im niederländischen Den Haag und ab 1711 in London. Vor allem die Londoner Jahre und die Eindrücke von der Kultur und Wirtschaft Englands haben sich auf den persönlichen Geschmack und die architektonischen Vorstellungen des Reichsgrafen nachhaltig ausgewirkt, was an der Gestaltung von Schloss Bothmer augenfällig wird. In London wirkte der diplomatisch erfahrene und vertrauenswürdige Hans Caspar

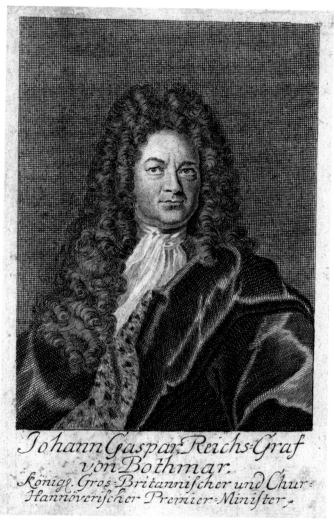

Johann Gaspar Reichs-Graf
von Bothmar.
Königl. Gros-Britannischer und Chur-
Hannöverischer Premier-Minister.

2 *Hans Caspar von Bothmer (1656–1732), Kupferstich aus dem frühen*
18. Jahrhundert

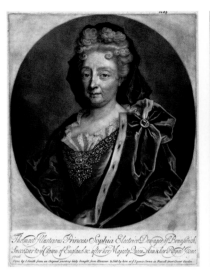 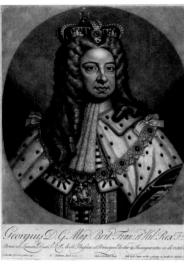

3 *Kurfürstin Sophie von Hannover als Witwe und Thronanwärterin, Schabkunstblatt von John Smith, 1706.*

4 *König Georg I. von Großbritannien, Schabkunstblatt von Peter Pelham nach Godfrey Kneller, 1720.*

von Bothmer scheinbar zurückhaltend aber dennoch zielstrebig zunächst zugunsten der Kurfürstenwitwe Sophie von Hannover (1630–1714, Abb. 3) und schließlich ihres Sohnes Georg Ludwigs (1660–1727, Abb. 4), der zum Anwärter auf den englischen Thron wurde. Zunächst aber war Sophie als Tochter Elisabeth Stuarts und Enkelin Jacobs I. im Jahre 1701 zur Thronerbin erklärt worden. Bedingt durch den Umstand, dass mit Königin Anna (1665–1714) das letzte protestantische Mitglied der Stuarts über das britische Königreich herrschen würde, wurde nach einem geeigneten, ebenso protestantischen Erben gesucht, den man schließlich nach dem Ausscheiden aller anderen Anwärter in Sophie von Hannover fand. Da Sophie kurz vor Königin Anna starb, ging der Thronanspruch auf ihren Sohn über.

Graf Bothmers umsichtigem Handeln ist es maßgeblich zu verdanken, dass nach dem Tode Annas und Sophies 1714 der Hannoveraner Kurfürst als Georg I. König von England wurde.

Bis zum Tode Königin Victorias im Jahre 1901 sollten insgesamt fünf Könige und eine Königin aus dem deutschen Welfenhaus, dem Haus Hannover, das britische Königreich regieren.

Hans Caspar von Bothmer stieg in London zu einem der bedeutendsten Männer am Hof Georgs I. auf und setzte seine Karriere ab 1727 unter dessen Sohn und Nachfolger, Georg II. (1683–1760), fort. Von 1720 bis 1730 leitete er als »erster Minister für die deutschen Angelegenheiten« die Deutsche Kanzlei in London, die ihren Sitz im St. James's Palace hatte.

Vermutlich zeigte sich Georg I. für die Verdienste seines Gesandten in besonderer Weise erkenntlich. Der Wohlstand des »Königsmachers« Hans Caspar von Bothmer, der Grundlage für den Bau des Schlosses und den Kauf von Ländereien in Mecklenburg war, dürfte nicht zuletzt auf Bothmers geschicktes Handeln zurückzuführen sein. Er spekulierte mit Aktien, vermittelte gegen Geldbeträge wichtige Titel und Funktionen am Londoner Hofe, handelte mit edlen Pferden und häufte damit einen immensen Reichtum an. Ab 1721 erwarb er mecklenburgische Güter aus ehemals Plessenschem, aber auch Bülowschem Besitz – vielleicht vermittelt durch seinen Patensohn Friedrich Caspar von Plessen und seinen Amtsvorgänger in der Deutschen Kanzlei, Andreas Gottlieb von Bernstorff (1649–1726), der aus mecklenburgischem Adel stammte und auf den benachbarten Gütern saß. Da er ohne männlichen Erben bleiben sollte, richtete Bothmer mit viel Weitsicht und ökonomischem Kalkül ein Fideikommiß und Majorat zugunsten der Nachfahren seines Bruders Friedrich Johann auf den neuerworbenen Gütern im Klützer Winkel ein. Sein Neffe Hans Caspar Gottfried wurde zum ersten Nutznießer des Majorats und erster Bewohner des neuerbauten Schlosses.

In England stand Bothmer in Kontakt mit den wichtigsten Persönlichkeiten, zu denen der siegreiche Feldherr und Staatsmann John Churchill, Herzog von Marlborough, der Komponist Georg Friedrich Händel und der englische Gesandte in Den Haag, Charles Townshend, gehörten. Man traf sich oft in Bothmers Londoner Haus, das noch heute zu den prominentesten Adressen der Stadt gehört: No. 10 Downing Street (Abb. 5). Von hier aus nahm er regen Anteil am Baugeschehen des neuen Familiensitzes in Mecklenburg. Nach Bothmers Tod wurde das

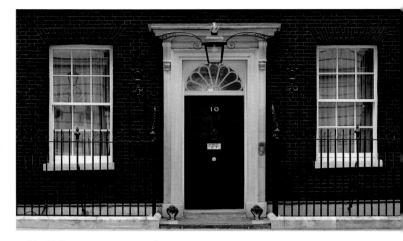

5 *No. 10 Downing Street in London*

damals als »Bothmar House« bezeichnete Gebäude, in dem der Graf seit 1720 wohnte, zum Amtssitz des jeweiligen britischen Premierministers.

Hans Caspar von Bothmer verstarb 1732 »in seiner Behausung zu Westminster, in dem St: James Parck bey voller Vernunfft und großen Verstand«, wie es in zeitgenössischen Quellen heißt, und fand seine letzte Ruhestätte zunächst in der Familiengruft in Scheeßel, von wo seine Gebeine nach Aufgabe der Grablege zunächst nach Lauenbrück verbracht und 1934 auf den Klützer Friedhof unweit des Schlosses umgebettet wurden.

Hans Caspar von Bothmer war nicht nur »Königsmacher«, sondern wurde über den Sohn seiner Tochter Sophie Charlotte (1697–1748), die mit Heinrich II. Reuß zu Obergreiz (1696–1722) verheiratet war, selbst zum Vorfahren vieler gekrönter Häupter, zu denen in heutiger Zeit Margarethe II. von Dänemark, Karl XVI. Gustaf von Schweden, Harald V. von Norwegen, Willem-Alexander von den Niederlanden, Philippe von Belgien und Philipp VI. (Felipe VI.) von Spanien gehören.

Schloss Bothmer und der Baumeister Johann Friedrich Künnecke

Die Kenntnis der Biografie und Persönlichkeit des Bauherrn erleichtert das Verständnis für die Baugeschichte und die Gestaltung von Schloss Bothmer. Hinter den Entwürfen zum »Hochgräflichen Haus« stehen die konkreten Vorstellungen und die direkte Einflussnahme des Grafen, der von London aus den Bau begleitete, sich die Entwürfe zuschicken ließ und diese korrigierte, wie den Quellen zu entnehmen ist. Als diese Ideen ausführender Baumeister wurde Johann Friedrich Künnecke († 1738) verpflichtet, über dessen Herkunft und Bildungsweg bislang keine gesicherten Aussagen möglich sind. Möglicherweise stammt er aus der Heimat des Grafen und wurde von diesem als junger, angehender und in Anbetracht des ambitionierten Bauvorhabens noch »formbarer« Architekt entdeckt und gefördert. Nach jetzigem Forschungsstand ist Künnecke vor seiner Zeit in Bothmerschen Diensten mit keinem weiteren großen Bauprojekt als maßgeblich beteiligter Baumeister namentlich in Zusammenhang zu bringen – Indiz für einen erst am Anfang seiner Laufbahn stehenden jungen Mann. Landkarten von seiner Hand belegen, dass er eine Ausbildung im Landvermessen und im Kartenzeichnen erhalten haben muss.

Einige eigenhändige Zeichnungen Künneckes und die recht genaue Kenntnis niederländischer und englischer Vorbilder lassen die Vermutung zu, dass er sich im Ausland aufgehalten haben könnte, um so durch das Studium vor Ort die Wünsche und Vorstellungen seines Auftraggebers bestmöglich umsetzen zu können. Doch auch die Schlösser in Versailles und Marly werden dem Architekten – zumindest aus Kupferstichwerken – bekannt gewesen sein. Vor allem aber wird er zeitgenössische Architekturpublikationen und die darin in Ansichten und Grundrissen vorgestellten Landsitze und Schlösser studiert haben. Wie aus einem Musterkatalog sind insbesondere aus englischen Kupferstichwerken zahlreiche grundlegende Anregungen und architektonische Details für Schloss Bothmer übernommen worden.

Zu den weiteren Arbeiten Künneckes in Bothmerschen Diensten zählt u. a. der Bau des Klützer Pfarrhauses (1730). Das

Pfarrhaus in Damshagen (1732) sowie die barocken Anbauten an der dortigen Dorfkirche lassen ebenfalls Künnecke als Baumeister vermuten. Nach seiner Zeit in Klütz bzw. Arpshagen, wo er während des Schlossbaus wohnte, ging er in die Dienste des späteren mecklenburgischen Herzogs Christian (II.) Ludwig, für den er vor allem das Jagdschloss in Klenow (heute Ludwigslust) und die dortigen Parkanlagen und -bauten plante und errichtete. Künneckes Klenow wurde zur Keimzelle der spätbarocken Schloss- und Parkanlage und ist dort noch heute in wesentlichen Teilen als prägendes Element ablesbar. An die Qualität und den Aufwand seiner Bothmerschen Bauten sollten die eher bescheidenen Aufträge Christian Ludwigs wegen der knappen finanziellen Mittel und widrigen politischen Umstände nicht mehr heranreichen. Schloss Bothmer lässt sich daher mit Recht als das Haupt- und Meisterwerk Künneckes bezeichnen, das unter reger und direkter Anteilnahme des Bauherrn entstand.

Schon recht früh muss Johann Friedrich Künnecke in Mecklenburg eingetroffen sein, um zunächst die Bothmerschen Güter zu vermessen und Landkarten anzufertigen, Wirtschaftsgebäude zu errichten und den Baugrund für den Schlossbau zu sondieren. Hierbei kam ihm seine Ausbildung als Geometer zugute. Neujahr 1729 überreichte er dem Grafen ein Album mit den von ihm aufgenommenen und selbst gezeichneten Karten der Bothmerschen Güter in Mecklenburg, ergänzt mit Beschreibungen und tabellarischen Übersichten. Auf dem Frontispiz findet sich zudem eine allegorische Darstellung, die im Hintergrund links das Herrenhaus als Baustelle zeigt (Abb. 6).

Für die anstehenden Bauarbeiten sammelte Künnecke eine große Zahl an Handwerkern und Bauleuten um sich, zu denen der Maurermeister Pietro Antonio Barca, der Bildhauer Hieronymus Jakob Hassenberg (begr. am 7.1.1743), der spätere hannoversche Hofbaumeister Johann Paul Heumann (1703–1759), der Lübecker Baumeister Joseph Wilhelm Petriny (Giuseppe Guglielmo Petrini, 1691–1746), die Steinmetzgesellen Heidtmann und Lanmann sowie der Kleinschmiedemeister Fräderich zählten. Mit dem Italiener Barca und einigen nicht namentlich bekannten Klützer Bauleuten sollte Künnecke später noch in den Diensten Christian Ludwigs in bewährter Weise weiter zusammenarbeiten.

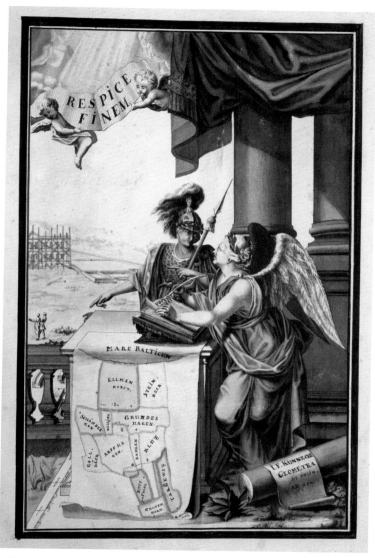

6 *Frontispiz des Albums mit den Karten der Bothmerschen Güter in Mecklenburg, lavierte Federzeichnung von J.F. Künnecke, vor 1729*

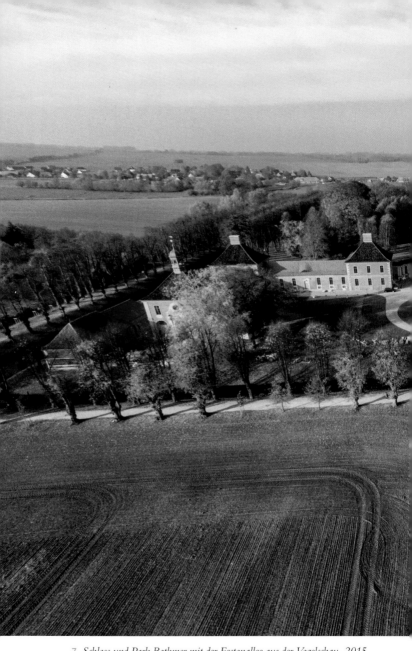

7 *Schloss und Park Bothmer mit der Festonallee aus der Vogelschau, 2015*

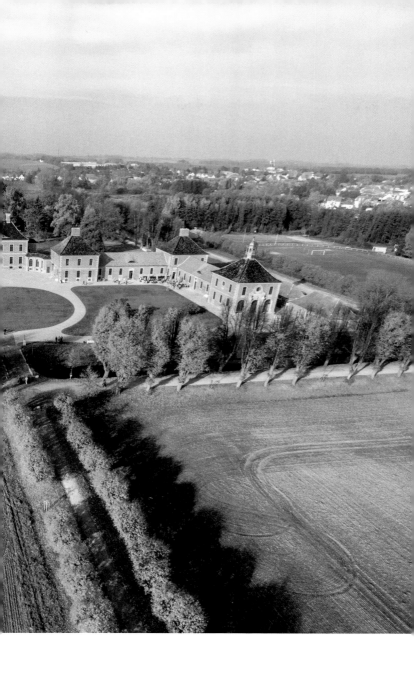

Als Standort für den Bau des Herrenhauses wurde eine von sanften Hügeln umgebene flache Senke ausgewählt, um das Gebäude so optisch in die Landschaft einzubinden (Abb. 7, 35). Offensichtlich folgte man damit englischen Mustern, denn zahlreiche Landsitze auf den britischen Inseln wurden in jener Zeit in landschaftlich reizvolle Gegenden eingebettet. Graf Bothmer und vielleicht auch Künnecke werden solche Landsitze besucht und zeitgenössische Publikationen als Inspiration genutzt haben. Ebenso standen niederländische Landsitze mit ihren typischen geschlossenen Wassergrabensystemen Pate. Die Lage in einer Senke ermöglichte zudem die Anlage eines artesischen Brunnens, aus dem der geschlossene Wassergraben nach wie vor gespeist wird.

Schloss Bothmer wurde als Sitz der gräflichen Familie zum räumlichen und optischen Mittelpunkt der Bothmerschen Besitztümer im Klützer Winkel. Ein- und Ausblicke vom und zum Schloss und dessen Park wurden bewusst gewählt, Alleen verbanden das Schlossareal mit den umgebenden Ortschaften.

Die bewusste Einbindung des Schlossbaus in die Landschaft basiert auf Theorien, die von dem italienischen Architekten Andrea Palladio (1508–1580) schon im 16. Jahrhundert formuliert wurden. Landsitze und Villen sollten laut Palladio sowohl repräsentative wie wirtschaftliche Zwecke erfüllen. Neben einem Wohnhaus mit maßvollem und eher zurückhaltendem Dekor, das lediglich das herrschaftliche Wohngeschoss optisch betonte, sollten die Wirtschaftsgebäude angeordnet werden. Letztere sollten sich dem Hauptgebäude unterordnen und sind mit diesem durch galerieartige Bauten, Kolonnaden oder Arkaden verbunden. Palladios Ideen fanden seit dem 17. Jahrhundert in England verstärkt Eingang in die Architektur und Landschaftsgestaltung. Daraus entwickelte sich der Palladianismus, der architektonisch durch klare Fassadengliederungen, zurückhaltenden Schmuck und die direkte Verbindung von wirtschaftlichen und repräsentativen Gebäuden gekennzeichnet ist. Es verwundert daher nicht, dass Künnecke unter dem Eindruck dieser damals hochmodernen Entwicklungen zunächst einen streng palladianischen Entwurf für Schloss Bothmer vorlegte, der die genannten Merkmale zeigte. Ob dieser Plan dem Bauherrn doch

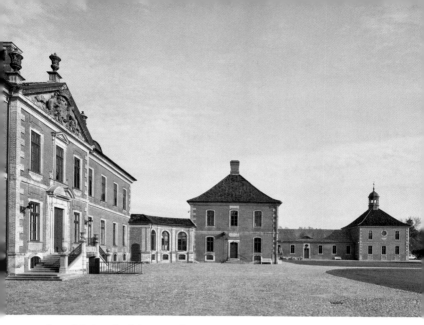

zu revolutionär war und deshalb nicht umgesetzt wurde, muss offenbleiben. Dennoch lässt auch der realisierte Entwurf deutlich palladianische Einflüsse erkennen: Das zentrale Gebäude von Schloss Bothmer (Corps de logis) war als Wohnsitz des Grafen und seiner Erben geplant. Zu beiden Seiten des Haupthauses folgen Kavaliers- oder Gästehäuser sowie die weiteren Gebäude, die als Reithalle, Remise, Stallungen, Orangerien und Dienerhäuser genutzt wurden (Seite 2/3 und Abb. 8). Alle Gebäude weisen schlichte Fassaden mit gequaderten Ecken und schmalen Gesimsen auf. Lediglich die Mittelrisalite des Hauptgebäudes sind durch aufwendigeres plastisches Dekor akzentuiert und betonen die Mittelachse der gesamten Schloss- und Parkanlage.

Ein umlaufender Wassergraben nach niederländischem Vorbild umgibt das Areal des Schlosses und des dahinterliegenden Parks, wodurch eine inselartig abgeschlossene Situation entsteht (Abb. 7). Die grundlegende Disposition für Schloss und Park stammt von Künnecke. Da keine detaillierten Gartenpläne von seiner Hand bekannt sind, wird er die Planung dieses nicht un-

wesentlichen Teils der Gesamtanlage vermutlich einem versierten Gärtner überlassen haben, vermutlich dem 1728 zuerst erwähnten Caspar Stellmann († 1753) aus Lauenbrück. Geplant hat Künnecke aber die Einbindung des Gebäudeensembles in ein ausgeklügeltes System von Alleen, von denen die Festonallee direkt Bezug auf das Hauptgebäude nimmt und dieses geschickt durch optische Effekte und gelenkte Ansichten aus der umgebenden Landschaft heraus wirken lässt.

Die architektonischen Vorbilder

In der Summe der architektonischen Vorbilder und Einflüsse lässt sich Schloss Bothmer mit Fug und Recht als englisch-holländischer Landsitz in Mecklenburg bezeichnen. Es wurde auf ungewöhnlich großzügigem Grundriss errichtet. Die Harmonie des gesamten Ensembles aus dem Herrenhaus und dem dahinterliegenden Garten und späteren Park wird durch strenge Symmetrie erreicht, deren Hauptachse in annähernd nord-südlicher Richtung verläuft. Der Ehrenhof (Cour d'honneur) vor dem Hauptgebäude und den L-förmigen Seitenflügeln ist als breitgestrecktes Rechteck von etwa 200 Metern Länge angelegt. Eine besondere architektonische Gestaltung erhielt der zentrale Bereich unmittelbar vor dem Hauptgebäude (Abb. 9). Durch die leichte Zurücksetzung des Gebäudes, die als »Cornichen« bezeichneten viertelkreisförmigen Galerien und die daran links und rechts anschließenden Kavaliershäuser, wird der herrschaftliche Teil des Ehrenhofes betont. In einem Vorentwurf plante Künnecke, diesen Bereich durch eine Umzäunung vom übrigen Hof abzugrenzen und damit den herrschaftlichen Charakter zu betonen. In ähnlicher, exemplarischer Weise war auch der zentrale »allerheiligste« Teil des Versailler Schlosses, der Königs- und der Marmorhof, von den übrigen allgemeineren Hofbereichen abgeteilt. Es lässt sich vermuten, dass Hans Caspar von Bothmer, der Versailles nachweislich 1698 besuchte, zunächst eine solche Lösung wünschte. Da es keine aussagekräftigen Ansichten des Schlosses Bothmer aus dem 18. Jahrhundert gibt, kann über die

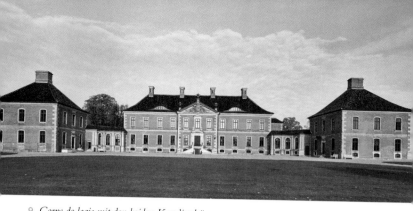

9 Corps de logis mit den beiden Kavaliershäusern

ursprüngliche Gestaltung des Ehrenhofes – auch in gartenkünstlerischer Hinsicht – nur wenig gesagt werden. Wiederentdeckte Schaublattentwürfe Künneckes, die in der letzten Planungsphase unmittelbar vor Baubeginn entstanden, zeigen, dass für die gärtnerische Gestaltung der Ehrenhoffläche auch große Wasserbecken und ein Globuspaar in Betracht gezogen wurden. Solche, die Architektur spiegelnde Wasserflächen gab es auch in Marly oder vor dem Oberen Belvedere in Wien und sie belegen die Ambitionen des Bauherrn, dem ankommenden Besucher eine imposante Ansicht des Hauses zu präsentieren. Großzügig dimensionierte Pferdeställe in den nord-südlich verlaufenden Seitenflügeln mit der angrenzenden Remise und der Reithalle in den Kopfbauten lassen erahnen, welchen Stellenwert edle Pferde, mit denen der Graf erfolgreich handelte, für den Familiensitz auf dem Lande haben sollten. Künnecke plante deshalb neben den Wasseranlagen im Ehrenhof hinter den Seitenflügeln auch großzügige Pferdeschwemmen. Das Element Wasser spielte also nicht nur in Form des umlaufenden Wassergrabens eine wichtige gestalterische Rolle in den Bau- und Gartenplanungen für das Bothmersche Herrenhaus.

Auffallend ist die akzentuierte Rhythmisierung der Baukörper, die vom Wechsel zweigeschossiger Pavillons und des gleichhohen Corps de logis mit eingeschossigen galerieartigen Verbindungsbauten geprägt ist. Eine solche Gestaltungsweise verweist auf französische und vor allem niederländische Schlossbauten.

Zu nennen ist hier das während der französischen Revolution zerstörte Lustschloss Ludwigs XIV. in Marly, das Hans Caspar von Bothmer 1698 besuchte. Die Anordnung der gleichartigen Pavillons um eine weite hofartige Fläche könnte inspirierend für die rhythmisierende Verteilung der sechs quadratischen Pavillonbauten von Schloss Bothmer gewesen sein. In Marly waren die Pavillons nicht mit festen Galeriebauten, sondern durch Baumreihen und Laubengänge optisch verbunden.

Pavillon-Galerie-Systeme und die Gestaltungsprinzipien palladianischer Landhäuser findet man in unterschiedlichen Ausprägungen an zahlreichen Schlössern in den Niederlanden, so in De Voorst, Zeist und Ter Nieuwburg (Abb. 10, 37) und darüber hinaus auch an einigen Bauten auf den britischen Inseln, z. B. an dem nicht mehr existenten Bethlem Hospital in London. Belegt ist der Aufenthalt Graf Bothmers im heute zerstörten Huis ter Nieuwburg anlässlich der Friedensverhandlungen im Jahre 1697.

Unter Wilhelm III. von Oranien (1650–1702), der als niederländischer Statthalter in Personalunion seit 1689 auch englischer König war, kam es zu zahlreichen Wechselwirkungen auf dem Gebiet der Kunst und Kultur zwischen Holland und den britischen Inseln. Da Hans Caspar von Bothmer sich in beiden Ländern über mehrere Jahre aufhielt, kannte er die barocken Schlossbauten aus der Zeit der Oranier, so Kensington Palace, aus eigener Anschauung. Es verwundert daher nicht, dass als direktes Vorbild für Schloss Bothmer das ab 1684 für Wilhelm III. erbaute Schloss Het Loo bei Apeldoorn benannt werden kann (Abb. 11). 1701 suchte Hans Caspar von Bothmer nachweislich Wilhelm III. in Het Loo auf. Jacob Romans, der als Architekt für Het Loo verantwortlich gewesen sein soll, wählte das bereits bekannte Pavillon-Galerie-System und führte den Bau in Backstein aus. Der Kubus des Hauptgebäudes wurde ursprünglich von viertelkreisförmigen Galerien flankiert, die später durch die zweigeschossigen Pavillons ersetzt wurden. An den Enden der Verbindungsbauten zu beiden Seiten des Corps de logis befinden sich in Het Loo quadratische Pavillons mit Zeltdächern. Diese Motive lassen sich auch am Klützer Schlossbau wiederfinden und die Abfolge der einzelnen Gebäudeteile in der Fassadenansicht entspricht exakt dem Bau in Het Loo.

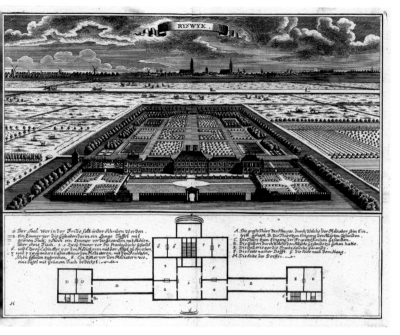

Huis ter Nieuwburg, Rijswijk bei Den Haag, aus der Vogelschau, Kupferstich, um 1700

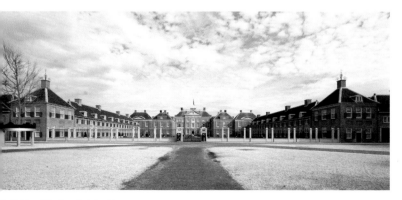

Schloss Het Loo bei Apeldoorn

Ähnlich Schloss Bothmer ist außerdem die räumliche Ausbreitung des Schlossbaus in Het Loo und die Betonung des Hauptgebäudes, auf das sich ein System von Alleen bezieht. Künnecke wandelte die Grundrissplanung von Het Loo ab, indem er für den Bothmerschen Landsitz die seitlichen L-förmigen Flügel um 180 Grad drehte und somit eine weitaus großzügigere Hofsituation erhielt. Die Unterbringung der Bothmerschen Orangerie in den beiden Seitenflügeln mit den nach Süden ausgerichteten Fenstern links und rechts des Wohnhauses und der Kavaliershäuser verweist ebenfalls auf das Vorbild von Het Loo.

Einen weiteren indirekten Beweis für die Vorbildwirkung des holländischen Schlosses bietet der Bothmersche Garten bzw. Park, in dem es einen steinernen Globus gab, den 1731 der Maler Maschmann bemalte. Die heute ungefasste Globuskugel blieb erhalten. Ein solcher Erdglobus befand sich neben einem Himmelsglobus auch in Het Loo und ziert dort heute als Rekonstruktion den wiederhergestellten Barockgarten. Das Motiv des Erdglobus im Bothmerschen Garten bekräftigt die Beziehung zu Het Loo.

Als ein weiteres Vorbild für Schloss Bothmer, genauer für den zentralen Bereich mit dem Hauptgebäude und den beiden Kavaliershäusern (Abb. 9, 12), lässt sich das ehemals am St. James's Park in London gelegene Buckingham House (Abb. 13) bezeichnen, der Vorgängerbau des heutigen Buckingham Palace. Es wurde in den Jahren 1702–1705 im Auftrag von John Sheffield, Herzog von Buckingham, durch den Architekten William Winde in seine barocke Form gebracht. Abgesehen von unterschiedlichen Dachformen sind mit Schloss Bothmer u.a. das Baumaterial und die Anordnung des Hauptgebäudes, das durch niedrige Kolonnaden mit den seitlichen Gebäuden verbunden war, vergleichbar. Der Ehrenhof von Buckingham House war zum Park hin durch ein schmiedeeisernes Gitter abgeschlossen, ähnlich der von Künnecke geplanten Umzäunung vor dem Wohnhaus und den beiden Kavaliershäusern von Schloss Bothmer.

Hans Caspar von Bothmer wird sowohl den Herzog von Buckingham als auch dessen Londoner Haus, das zum Prototyp zahlreicher englischer Landsitze wurde, gekannt haben. Zwischen Buckingham House und Bothmers Londoner Haus in der

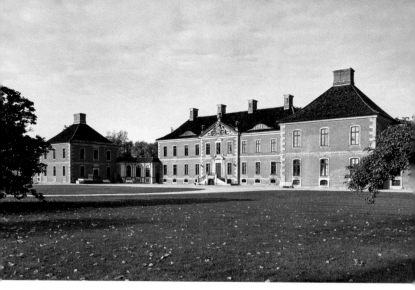

12 *Blick über den Ehrenhof zum Corps de logis und zu den Kavaliershäusern*

Downing Street bestand eine optische Verbindung über den langen Kanal (heute See) im St. James's Park. So wird Bothmer direkt von seinem Domizil in der Downing Street zum Anwesen Buckinghams geblickt haben. Weitere dem Buckingham House vergleichbare Bauten entstanden zu Beginn des 18. Jahrhunderts in England, z.B. Wotton House in Buckinghamshire und die Erweiterung von Chevening House in Kent, und auch sie könnten Bothmer und seinem Architekten Künnecke bekannt gewesen sein. Ebenso ist die Fassadengliederung von Schloss Bothmer, die hier in Backstein ausgeführten glatten Außenwände mit der Eckrustika und den durch schmale Gesimse getrennten Geschossen, mustergültig an zahlreichen englischen Landsitzen wiederzufinden. Beispiele hierfür sind Ditchley, Hanbury Hall, Belton House, Hatley Park, Melton Constable, New Park, Stansted Park, Burlington House in London und Grimsthorpe Castle – alle Ende des 17. und zu Beginn des 18. Jahrhunderts entstanden. Diese Landsitze der Lords und Gentlemen wurden u.a. durch die 1708/09 veröffentlichte »Britannia Illustrata« von Jan Kip und Leonhard Knyff in opulenten Kupferstichen einem breitem Publikum bekannt.

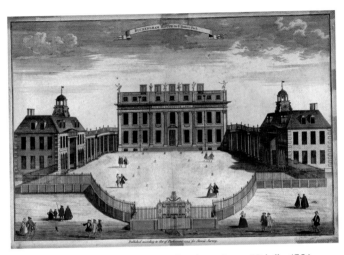

13 *Buckingham House in London, Kupferstich von Sutton Nicholls, 1754*

Doch es lassen sich noch andere Vorlagen für das Herrenhaus Bothmer benennen. Hans Caspar gehörte zu den Subskribenten bedeutender Architekturpublikationen. So ist er im zweiten und dritten Band von Colen Campbells 1715–1725 erschienenem »Vitruvius Britannicus« namentlich genannt. Zudem subskribierte er die Londoner Palladio-Ausgabe »The Architecture of A. Palladio in four books« von 1715 und die Londoner Alberti-Ausgabe »Della Architettura« von 1726, die beide von dem in Großbritannien wirkenden venezianischen Architekten Giacomo Leoni publiziert wurden. Hans Caspar trat somit als architektonisch gebildeter und über die aktuellen Entwicklungen wohl unterrichteter Bauherr in Erscheinung. Mit seinem Bauprojekt eiferte er dem englischen Adel nach, denn in Großbritannien waren es die Lords und Gentlemen und nicht der König, die in den Jahrzehnten um 1700 als Mäzene oder als dilettierende Architekten die Baukunst zur Blüte brachten.

Colen Campbell stellte in seinem opulenten Kupferstichwerk die bedeutendsten Bauten in Großbritannien vor, darunter eine Vielzahl von Schlössern und Landsitzen, die in den Jahrzehnten

um 1700 im Geiste des Palladianismus errichtet wurden. Der »Vitruvius Britannicus« belegt eindrücklich, dass nicht der englische König, sondern der Adel und zu Reichtum gelangte Gentlemen in diesen Jahren die wichtigsten Bauherren auf den britischen Inseln waren. Hans Caspar von Bothmer stand in London mit vielen Personen des gesellschaftlichen Lebens in regem Austausch und Kontakt. Es verwundert daher nicht, dass eine Reihe von Landsitzen in der näheren und weiteren Umgebung Londons, die auf dem Reiseprogramm des Grafen gestanden haben werden, deutliche Parallelen zur Architektur von Schloss Bothmer aufweisen, insbesondere mit dem Corps de logis und den Kavaliershäusern. Campbell bildet einige dieser musterhaft wirkenden Landsitze in seinem Werk ab: Buckingham House, Cliefden House, Beaconsfield (Abb. 14) und vor allem Horseheath (Abb. 15), das dem gräflichen Wohngebäude (Abb. 16) frappierend ähnelt. Ebenfalls ähnelt die heute nicht mehr erhaltene alte Fishmongers' Hall in London in ihrer Fassadengestaltung dem Corps de logis von Schloss Bothmer.

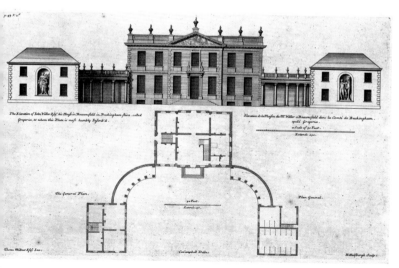

Beaconsfield in Buckinghamshire, Kupferstich von Henry Hulsbergh nach Thomas Milner aus dem »Virtuvius Britannicus«, 1717

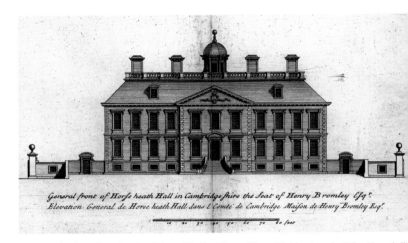

15 *Horseheath Hall in Cambrigdeshire, Kupferstich von Henry Hulsbergh nach Colen Campbell aus dem »Vitruvius Britannicus« (Ausschnitt), 1725*

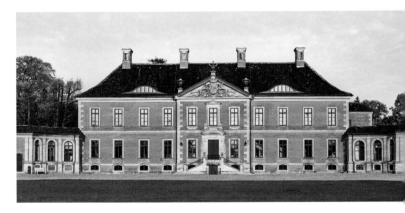

16 *Ehrenhofseite des Corps de logis*

Eine weitere Verbindung zur englischen Architektur gibt es in der Gestaltung der beiden Kopfbauten (Abb. 17, 32) von Schloss Bothmer. Diese beiden äußersten Pavillons an den Enden der Seitenflügel dienten als Reithalle und Remise und sind in ganz

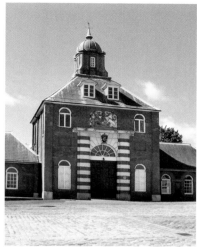

7 *Östlicher Kopfbau*

18 *Mittelpavillon der Königlichen Messinggießerei in Woolwich (London)*

besonderer Weise gestaltet. Nach Süden hin sind die sonst schlichten Bauten durch Torbogen und rundbogig geschlossene Blenden gegliedert. Das mittlere Tor ist jeweils durch gequadertes Mauerwerk eingefasst, das über der Durchfahrt in einem flachen Wandvorsprung mit Rundfenster endet. Anstelle der Schornsteinköpfe auf den übrigen Pavillons zieren kleine achteckige Türmchen mit offener Laterne die Dächer der Kopfbauten. Als unmittelbares Vorbild für die als Remise und Reithalle genutzten Bauten diente wohl der Mittelpavillon der 1717 erbauten Messinggießerei im Königlichen Arsenal von Woolwich/London (Abb. 18). Es darf angenommen werden, dass Graf Bothmer diesen mustergültigen Wirtschaftsbau, der heute zu den ältesten speziell für den Maschinenbau konzipierten Gebäuden gehört und ein Denkmal früher Industriearchitektur ist, aus eigener Anschauung kannte. Das Woolwicher Vorbild, das trotz seiner profanen Bestimmung durchaus würdig und repräsentativ ist, entstand zudem im Auftrag von Bothmers Dienstherren Georg I., dessen von einem Löwen und einem Einhorn gehalte-

nes Wappen über der Durchfahrt prangt. Künnecke könnte auch diesen Bau in Vorbereitung für Schloss Bothmer studiert und in die Planung einbezogen haben. Übereinstimmend mit dem Mittelpavillon in Woolwich, der von weiteren niedrigeren Anbauten umgeben ist, sind bei den Kopfbauten die Zweigeschossigkeit, der quadratische Grundriss mit drei Fensterachsen Breite, das pyramidenförmige Zeltdach mit dem Laternenaufsatz und nicht zuletzt das Grundschema der Fassaden mit dem Tor. Schon in Woolwich ist das Tor mit rustiziertem Mauerwerk umgeben. Anstelle der beiden seitlichen Fenster fügte Künnecke in Klütz zwei zusätzliche Tore ein. Hier wie dort sind die seitlichen Abschlüsse durch flache Lisenen betont. Die Form der Bothmerschen Kopfbauten ist also als architektonisches Zitat zu werten und setzt zudem der wirtschaftlichen und industriellen Vorreiterstellung Englands in gewisser Weise ein Denkmal. Es lassen sich noch weitere Bauten in England benennen, die auf Künneckes Entwürfe gewirkt haben könnten, so das Custom House in King's Lynn/Norfolk oder auch die seitlichen Pavillons von Buckingham House (Abb. 13). Aber auch Torbauten in den Niederlanden weisen eine vergleichbare architektonische Gestaltung auf.

Mit seiner räumlichen Ausdehnung und den königlichen Vorbildern erreicht das Herrenhaus Bothmer den architektonischen Charakter eines Schlosses. Doch das Dekor am Außenbau blieb bis auf wenige akzentuierte Bereiche sehr schlicht und betont zurückhaltend, was dem Stand des Bauherrn angemessen war. Nur die Mittelrisalite und damit die Mittelachse der gesamten Anlage wurden aufwendiger mit skulpturalem und architektonischem Schmuck versehen, zu dem mehrere Entwürfe Künneckes in unterschiedlichen Phasen erhalten sind und für dessen Ausführung Hieronymus Hassenberg in Betracht gezogen werden darf. Das Giebeldreieck der Ehrenhofseite (Abb. 19, 38) wurde mit dem gräflichen Wappen und dem Wappenspruch »RESPICE FINEM« geschmückt und leitet den durch die Festonallee ankommenden Betrachter schon von weitem bis zum Schloss. Mit dieser Inszenierung des Wappens hat der Bauherr seiner eigenen Standeserhöhung zum Reichsgrafen ein besonderes Denkmal gesetzt.

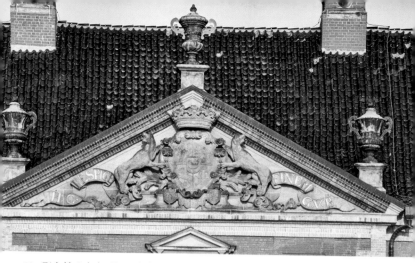

19 *Giebeldreieck des Corps de logis mit dem Wappenspruch »RESPICE FINEM«*

»RESPICE FINEM« – der Wappenspruch Hans Caspar von Bothmers

D ie Innenräume des Corps de logis betritt man auf der Ehrenhofseite über eine doppelläufige Freitreppe kommend durch das Eingangsportal, das mit dem darüber liegenden Fenster im Obergeschoss durch eine profilierte Sandsteineinfassung verbunden ist. Über dem Eingangsbereich sind im vasenbekrönten Giebeldreieck des Mittelrisalits (Abb. 19) das gräfliche Wappen und in vergoldeten Buchstaben die Initialen des Erbauers »H.C.G.V.B.« (Hans Caspar Graf von Bothmer) sowie dessen Wappenspruch »RESPICE FINEM« zu sehen. »Respice finem« ist die Kurzform des Lebensmottos Hans Caspars: »Quidquid agis, prudenter agas et respice finem«. Die Übersetzung »Was immer Du tust, das tue bedacht und bedenke das Ende« macht die Leitlinie im Leben des Diplomaten Bothmer deutlich, der sich im Dienst des Hauses Hannover große Verdienste erwarb und sich für den Aufstieg seiner eigenen Familie engagierte. Der Nachwelt, den Besuchern seines neuerbauten Hauses und nicht zuletzt seinen Erben hinterließ der Graf die bedeutungsschweren Worte »Bedenke das Ende« an unübersehbarer Stelle des Schlosses als dauerhafte Mahnung.

Die Innenräume des Schlosses

Mit dem gleichen hohen Anspruch, mit dem das Äußere von Schloss Bothmer gestaltet wurde, sind auch die Innenräume des Corps de logis ausgestattet worden. Sie zählen zu den qualitätvollsten Interieurs der Barockzeit in Mecklenburg und beweisen den sicheren Geschmack des Auftraggebers. Auch für das Innere des Hauses sollten englische Landhäuser als Inspiration und Vorlage dienen, was sich in Details der Ausstattung, aber auch in den verschiedenen Entwurfsphasen für die Raumdisposition des Wohngebäudes zeigt.

Nach englischem Vorbild waren die ursprünglichen Fenster als Schiebefenster gestaltet. Diese waren im 19. Jahrhundert weitgehend desolat und durch die heute noch erhaltenen Fenster ersetzt worden. Die Bauunterlagen verzeichnen für die Tür des Gartensaals zum Garten, dass diese nach dem Muster der Gartentüren des Londoner St. James's Palace – dem Dienstsitz Graf Bothmers – gebaut werden solle. Ebenso erwähnt werden Türbeschläge und Fußböden nach englischer Art und englisches Fensterglas. Zu den Bequemlichkeiten des Hauses gehörten damals hochmoderne Toiletten verbunden mit unterirdischen Was-

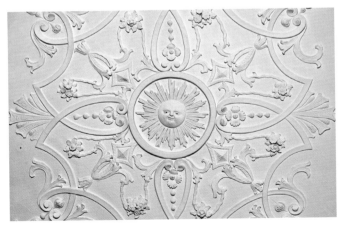

20 *Detail der Stuckdecke im Kabinett vor dem Marketeriekabinett*

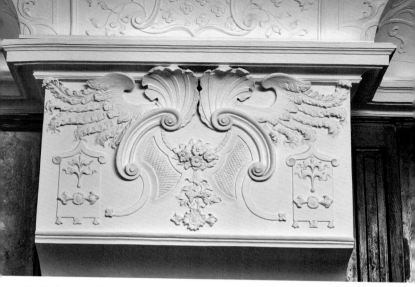

21 *Stuckatur aus der Werkstatt des G. Mogia, um 1730*

serkanälen. Für diese sanitären Anlagen entwarf Künnecke eine »englische Toilette« mit Wasserspülung.

Die ursprüngliche Funktion der vier einzelnen Appartements des Hauptgebäudes ist heute noch teilweise nachvollziehbar. Änderungen an der zunächst geplanten Raumnutzung gab es bereits während der Bauzeit. Setzungsbewegungen in der westlichen Haushälfte und möglicherweise veränderte Vorstellungen des ersten Bewohners des Hauses, dem Neffen des Grafen, führten dazu, dass die ursprünglich in der Westhälfte des Erdgeschosses angedachte Wohnung der Gräfin schon während des Baus in das Obergeschoss in der Osthälfte über die Wohnräume des Grafen verlegt wurde. Die beiden privaten Appartements waren damit direkt über die versteckte Dienertreppe miteinander verbunden.

In der westlichen Haushälfte befanden sich die eher repräsentativ genutzten Räume, die im Erdgeschoss als Paradeappartement, im Obergeschoss wohl als Gästeappartement zu deuten sind.

Hölzerne Paneele, Fußböden und Sitzbänke in den Fensternischen sowie aufwendige Stuckarbeiten zieren fast jeden Raum

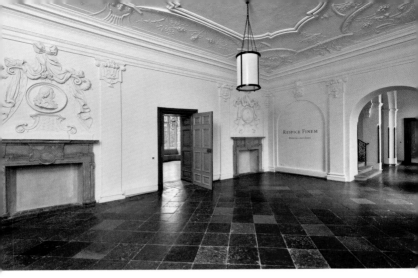

22 *Vestibül mit Blick in den Gartensaal und zum Treppenhaus*

des Haupthauses. Auffallend ist in einigen Räumen eine gewisse
Diskrepanz zwischen den sehr schlichten Wandpaneelen und
den aufwendig dekorierten Stuckdecken und Kaminachsen
(Abb. 20, 21). Nur in wenigen Fällen – so etwa bei den Supra-
porten – gab es aufwendige Schnitzereien. Hier könnte der Tod
des Auftraggebers im Februar 1732, kurz vor dem Ende der Bau-
arbeiten, eine Rolle gespielt und dazu geführt haben, dass die
Innenausstattung in schlichterer Weise vollendet wurde.

Die Räume in den beiden angrenzenden Kavaliershäusern
waren schlichter gehalten, doch zeigen die dort erhaltenen Ka-
mine, Stuckdecken, Treppen und eine von Künnecke entworfene
Wandgliederung vor dem ehemaligen Treppenzugang im Erdge-
schoss des östlichen Pavillons eine durchaus gediegene Ausstat-
tung. Trotz der teilweise massiven Eingriffe in der zweiten Hälfte
des 20. Jahrhunderts blieb viel von der ursprünglichen Pracht
der Interieurs von Schloss Bothmer erhalten.

Das Hauptgebäude wird durch das im Erdgeschoss gelegene
Vestibül (Abb. 22) erschlossen. Der würdevoll-schlicht gehaltene
Raum wird von den beiden sandsteinernen Kaminen geprägt,
über denen die in Stuck ausgeführten Porträts der beiden ersten
Bewohner des Schlosses, Hans Caspar Gottfried von Bothmer

23 *Blick durch das Treppenhaus*

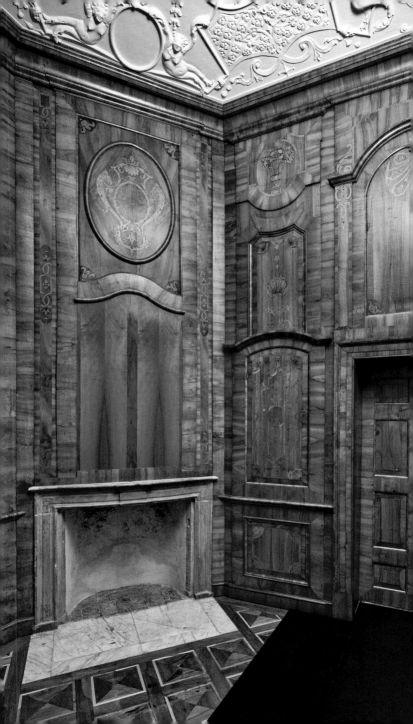

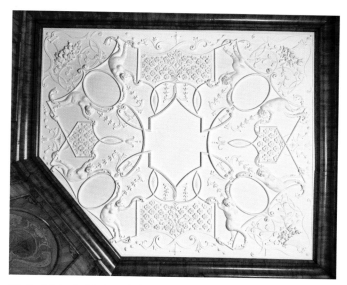

25 Stuckdecke des Marketeriekabinetts

(1694–1765) und Christine Margarethe von Bülow (1708–1786), die Wände zieren (Abb. im Umschlag vorne). An Stelle der vermutlich im späten 18. Jahrhundert angebrachten Medaillons befanden sich ursprünglich die beiden stuckierten Büsten antiker Herrscher, die heute über den Bögen an den Schmalseiten des Raumes zu sehen sind. Sie erinnerten früher den eintretenden Besucher daran, dass er sich im Haus des »Königsmachers« der englischen Könige aus dem Haus Hannover befand.

Über das östlich gelegene Treppenhaus (Abb. 23) mit dem schmiedeeisernen Geländer und der kräftig profilierten Stuckdecke erreicht man die Räumlichkeiten des Obergeschosses.

Herausragend ist die künstlerische Qualität des kleinen, sogenannten Intarsienkabinetts im westlichen Bereich des Erdgeschosses, das korrekt als Marketeriearbeit zu bezeichnen ist (Abb. 24). Bis unter die Decke mit grotesken Figuren und feingliedrigem Bandelwerkdekor (Abb. 25) reicht ein fein ausgeführtes Paneel, das mit Intarsien in unterschiedlichen Hölzern ge-

26 *Gartensaal*

schmückt ist. An der südlichen Wand befindet sich ein in das Pa-
neel eingebauter Wandschrank, der mit seinen Fächern an einen
Dokumentenschrank erinnert. Für das Kabinett zeichnet mög-
licherweise J. P. Heumann verantwortlich, der vor seiner Zeit als
Hofbaumeister das Amt des hannoverschen Hoftischlers inne-
hatte und in den Bothmerschen Bauunterlagen erwähnt wird.
Wie schon an anderen Details des Schlossinterieurs zeigen die
Marketerien des kleinen intimen Raumes unterschiedliche Mu-
schelmotive, Blumensträuße und zartes Bandelwerk.

Hinter dem Vestibül liegt in nördlicher Richtung der Garten-
saal (Abb. 26), durch den der direkte Zugang zum Park möglich
war. Nach der Restaurierung zeigt sich der Raum wieder in einer
grünen Farbfassung, die auf Grundlage eines Befunds aus der
Mitte des 18. Jahrhunderts rekonstruiert wurde. Über den Kami-
nen wurden wieder die beiden feingearbeiteten Reliefs mit den
Darstellungen des Jupiter und der Venus angebracht, beides
wohl Werke des 19. Jahrhunderts. Besonderes Detail des Gar-
tensaals sind die beiden, in die flachen Wandnischen eingelas-
senen Spiegelwände mit den weitgehend original erhaltenen
Spiegelgläsern, die den Ausblick in den Garten illusionistisch
verdoppeln (Abb. 27). Sie zeigen noch heute die Gliederung ihrer

27 *Spiegelfenster im Gartensaal*

ehemals gegenüberliegenden Pendants, der Schiebefenster
nach englischer Manier.

Im Gartensaal wie in vielen anderen Räumen des Schlosses
überraschen die prachtvollen Stuckaturen an den Decken und
über den Kaminen. Für die spätbarocken Stuckaturen zeichnen
der Italiener Guiseppe (Joseph) Mogia und seine Werkstatt ver-
antwortlich. 1728 wurde mit Mogia der Vertrag über die Aus-
führung der Stuckdecken geschlossen. Der Vertrag erwähnt
die sicherlich auf Wunsch Hans Caspar von Bothmers in Wien
entstandenen Entwürfe. Der Graf kannte Wien und stand mit
wichtigen Wiener Persönlichkeiten in Kontakt. Die Bothmerschen
Stuckaturen erinnern stilistisch stark an die kurz zuvor entstan-
denen Stuckdecken in den Belvedereschlössern des Prinzen
Eugen, die von Santino Bussi ausgeführt wurden.

In überreichem Dekor zeigen sich dem Betrachter immer
wieder verschiedene Muschelformen, Bandelwerk, Vasen, Blu-
menkörbe, Festons, Blätter, Vogelschwingen und weitere Orna-
mentformen (Abb. 20, 21, 25). Zum Teil sind die Decken in baro-
cker Manier illusionistisch angelegt, d.h. sie suggerieren von
einem bestimmten Standpunkt aus den Eindruck räumlicher
Tiefe und einen Ausblick in einen imaginären Himmel. Wären die
Decken noch farbig gefasst, teilweise vergoldet und mit gemal-
ten Himmelsausblicken versehen worden, böte sich ein überwäl-
tigender Eindruck. Doch die Decken blieben sämtlich ungefasst.

Über einigen Kaminen weisen die Stuckaturen kleine Kon-
solen zur Aufstellung kostbarer Dinge auf (Abb. 28). Hierbei
kann an wertvolle Porzellane aus Asien und europäischen
Manufakturen und andere kleine Kostbarkeiten gedacht werden.
Die Kaminachsen entstanden unter dem Einfluss zeitgenössi-
scher Vorlagenwerke, die von den Stuckateuren in ganz Europa
verwendet wurden. Namentlich lassen sich hier die Kupferstiche
nach Entwürfen von Daniel Marot, Paul Decker und Johann
Jacob Schübler nennen.

Auffallend sind neben den reichen Stuckarbeiten die Holz-
paneele in vielen Räumen. Während der Nutzung des Schlosses
als Alten- und Pflegeheim (1948–1994) wurde das dunkle
Eichenholz weitgehend mit Ölfarbe überstrichen und zum
Teil vernagelt. Hinter einigen dieser späteren »Verkleidungen«

28 *Kamin im Schlafzimmer des Grafen im Erdgeschoss*
Folgende Doppelseite: 29 *Festsaal*

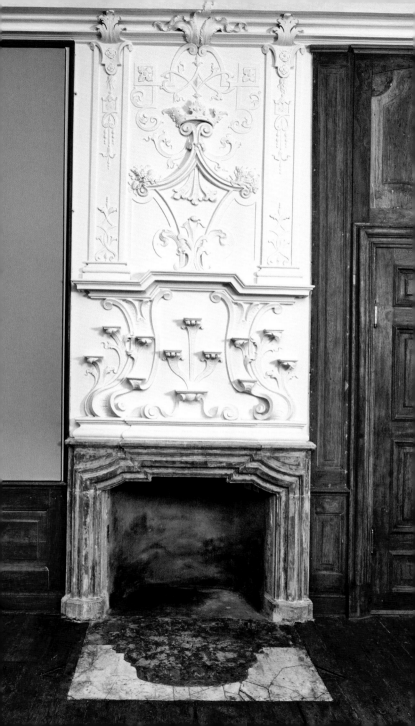

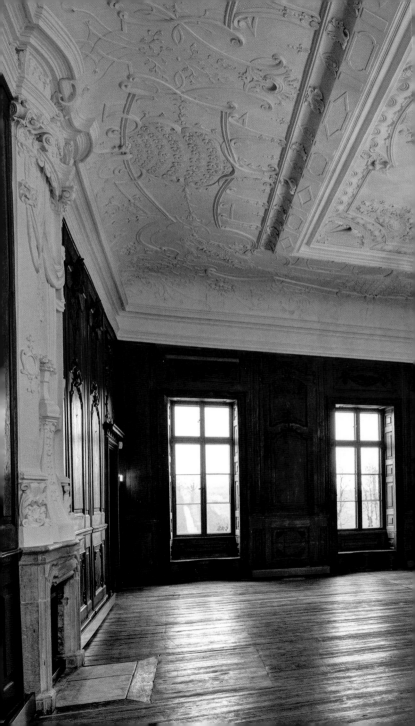

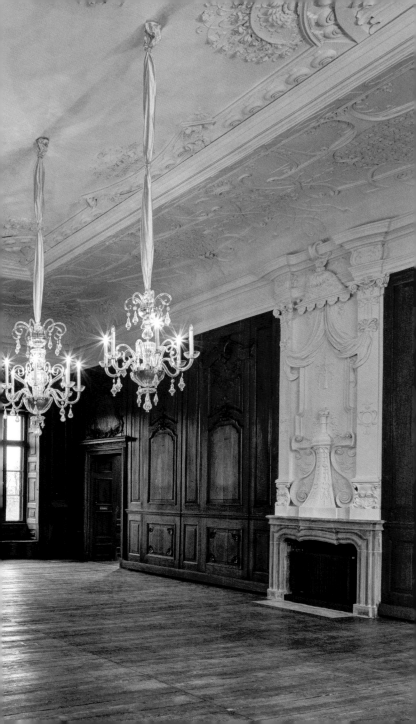

verbargen sich Schnitzereien und Farbfassungen, die wieder freigelegt oder rekonstruiert werden konnten. Nicht überdauert haben textile oder papierne Wandbespannungen, deren Unterkonstruktionen teilweise erhalten blieben und die bezeugen, dass die Räume hochwertig ausgestattet waren.

Der Festsaal im Obergeschoss wurde komplett mit einem wandhohen Paneel ausgekleidet (Abb. 29). Als zentraler, auf der Symmetrieachse der gesamten Anlage liegender Raum erstreckt er sich über die gesamte Tiefe des Hauses hinter den drei oberen Fenstern der Mittelrisalite und bietet Ausblicke in den Ehrenhof und in den Park. Das dunkle Eichenholzpaneel des Hauptsaals mit den sparsam und akzentuiert eingesetzten Ornamenten wurde von Künnecke entworfen (Abb. 30) und diente später zur Aufhängung von Porträts der gräflichen Familienmitglieder, wodurch der Raum auch den Namen »Ahnensaal« erhielt.

In beiden parkseitigen, den Festsaal flankierenden Räumen gibt es Wandverkleidungen mit holländischen Fliesen (Abb. im Umschlag hinten), einer modischen Erscheinung, die seit der Mitte des 17. Jahrhunderts aus den Niederlanden über den Nordseeraum bis nach Mitteleuropa kam und auch in anderen Schlössern (z.B. Oranienbaum und Caputh) zum Teil raumfüllend zu finden ist. Vor den Wänden mit den blau-weißen Bibel- und Landschaftsfliesen aus Amsterdam und Harlingen aus der Zeit um 1730 dürften Porzellanöfen gestanden haben, die in den Quellen erwähnt werden, aber nicht mehr erhalten sind. Zudem erinnern die Fliesen an die Chinamode, die im Zeitalter des Barock ganz Europa ergriff. Blau und Weiß waren die häufigsten Farben des ostasiatischen Porzellans, das vor allem durch die weitreichenden Handelsbeziehungen der Holländer importiert wurde. Porzellankabinette sowie Keramiken und später auch einheimisches Porzellan nach Muster chinesischer Vorbilder gab es überall in Europa.

Heute zeugt nur noch die raumfeste Ausstattung der Innenräume von der barocken Pracht des Bothmerschen Herrenhauses. Von den mobilen Ausstattungsstücken der Erstausstattung blieb nichts erhalten oder nachweisbar. Denkt man sich das Mobiliar aus kostbaren Hölzern mit Beschlägen und Marketerien,

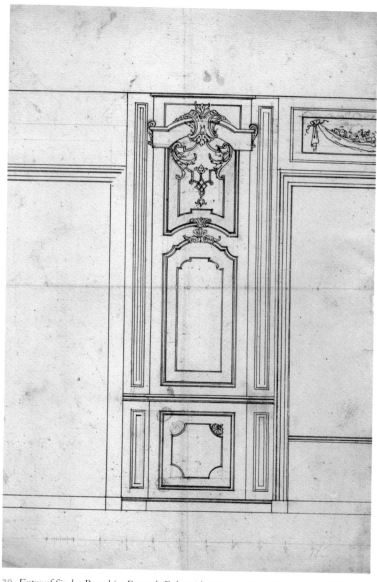

30 *Entwurf für das Paneel im Festsaal, Federzeichnung von J. F. Künnecke, um 1730*

Wandteppiche und andere kunsthandwerkliche Gegenstände hinzu, entsteht das Bild eines herrschaftlich eingerichteten Anwesens. Doch hat der Bauherr des Schlosses selbst nie im 1732 vollendeten Bau gewohnt und dessen Fertigstellung nicht mehr erlebt. Inwieweit sein Neffe und Nachfolger nach dem Tode Hans Caspars die Ausstattung im Sinnes des Grafen ausführen oder abwandeln ließ, muss offen bleiben.

Die weitere Geschichte des Schlosses

Jede nachfolgende Generation der gräflichen Familie nutzte und veränderte das Schloss und die Ausstattung dem jeweiligen Zeitgeschmack oder Gegebenheiten entsprechend. Im frühen 19. Jahrhundert befand sich das Haus bereits in desolatem Zustand, das Glas der barocken Schiebefenster war teilweise zerbrochen und die Dächer mit den ursprünglichen Gauben undicht. Um die Mitte des 19. Jahrhunderts wurden die das Dach zierenden barocken Dachgauben entfernt und die Schiebefenster durch Zweiflügelfenster ersetzt. Mit der Modernisierung im frühen 20. Jahrhundert erhielt das Haus eine Zentralheizung und elektrisches Licht. Schon um die Mitte des 19. Jahrhunderts oder kurz danach gab es auf dem Gelände des Schlosses eine Gasbeleuchtung. Davon zeugen auf historischen Fotos die beiden Gaslaternen am Mittelrisalit des Hautgebäudes (Seite 2/3, heute rekonstruiert) und die beiden originalen Laternenkandelaber mit ihren steinernen Sockeln an der Zufahrt zum Ehrenhof.

Das Schloss blieb bis 1945 im Besitz der Grafen von Bothmer. Nach dem Krieg diente es als Seuchenkrankenhaus und wurde schließlich von 1948 bis 1994 als Feierabendheim »Clara Zetkin« genutzt. In diesen Jahrzehnten erfuhren Haus und Garten zum Teil einschneidende Veränderungen, Umgestaltungen und Umbauten, doch blieb das Ensemble in seinem Bestand erhalten. Nach zwischenzeitlicher Privatisierung, die nicht zur gewünschten Restaurierung des Schlosses führte, übernahm das Land Mecklenburg-Vorpommern im Jahr 2008 die Anlage. In den fol-

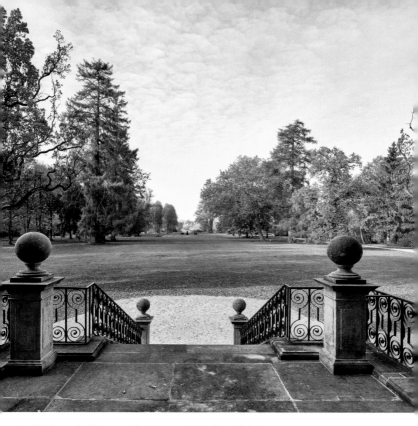

31 *Blick von der Treppe auf der Gartenseite des Corps de logis*

genden Jahren wurden mit Mitteln der Europäischen Union das Schloss und der Park umfassend restauriert und für eine multifunktionale Nutzung hergerichtet. Seit 2015 ist das Hauptgebäude als Museum für die Öffentlichkeit zugänglich. Schwerpunkt der Ausstellung ist das Leben und Wirken des Reichsgrafen Hans Caspar von Bothmer.

Geert Grigoleit

SCHLOSSPARK BOTHMER
WANDEL UND BEWAHRUNG BAROCKER GARTENKUNST IM NORDWESTEN MECKLENBURGS

Es gibt Orte, die Menschen auf eine besondere, schwer zu beschreibende Weise faszinieren. Oft ist ein Grund hierfür in der gekonnten gestalterischen Durchdringung von baulichen und naturgegebenen Elementen zu finden und in den daraus resultierenden, subtilen Wirkungen. Wer Schloss und Park Bothmer bereits kennt und einmal dort gewesen ist, wird dies nachvollziehen können: Die feine Gestaltung der Gebäude, die Einbettung in den dazugehörigen Park und wiederum dessen Integration in die Landschaft zeugen von dem Vorhaben, ein Gesamtkunstwerk zu erschaffen. Trotz zum Teil einschneidender Veränderungen sind diese Gestaltungsideen auch heute noch eindrucksvoll erlebbar. Harmonie von Raum und Proportion, von »totem« Material und lebendigen Pflanzen – aber auch Brüche und Wunden durch Veränderungen prägen den Gesamteindruck.

Dieses bis heute erlebbare Nebeneinander im Schlosspark Bothmer soll im Folgenden näher beleuchtet werden. Dabei werden die Begriffe Park und Garten bewusst gleichbedeutend verwendet. Zum einen finden sich in den Archivalien beide Worte, ja werden diese sogar sprachlich zum »Parkgarten« verschmolzen. Zum anderen geht die Anlage über die Größe und den Gestaltungsreichtum eines damaligen, gewöhnlichen Gutsgartens hinaus. Es verhält sich hier ähnlich, wie mit dem tradierten Namen »Schloss Bothmer« für das Gebäude, das seiner Bestimmung und dem Stande des Bauherrn nach korrekt »nur« als Herrenhaus zu bezeichnen ist.

Ohne Anspruch auf eine lückenlose Dokumentation jeglicher Details möge der Leser das Zusammenwirken der verschiedenen historischen, gartenkünstlerischen und pflanzenkundlichen

Aspekte erkennen, die in ihrer Gesamtheit das ausmachen, was wir heute als den historischen Schlosspark Bothmer erleben können.

Der Klützer Winkel und die Vorgeschichte von Schloss und Park

Das nordwestliche Mecklenburg und insbesondere der Klützer Winkel zeichnen sich durch eine geschwungene Grundmoränenlandschaft aus, die bis an die Ostseeküste heranreicht und mit sehr fruchtbaren Böden auf eiszeitlichem Geschiebemergel beste Voraussetzungen für die Landwirtschaft bietet. Es verwundert daher nicht, dass diese Gegend im Volksmund auch »Speckwinkel« genannt wird. In diesem naturgegebenen Vorteil gegenüber anderen Landstrichen liegt vermutlich einer der Gründe, die zum Landerwerb durch Hans Caspar von Bothmer und zum Bau des Schlosses führten.

Johann Friedrich Künnecke († 1738) ist als Baumeister auch die wesentliche Formgebung der Gesamtanlage und die landschaftliche Einbettung zuzuschreiben. Dies belegen seine verschiedenen Studien und Entwürfe, in denen Wege, Alleen und der den Park umgebende Wallgraben als gestalterischer Rahmen Bestandteil des Grundrisses sind. Ein schematischer Strukturplan (Abb. 33), verdeutlicht den achsialsymmetrischen Gestaltungsgedanken, an dem die Gebäudeteile des Schlosses und der Grundriss von Park, Wallgraben, Wegen und Alleen ausgerichtet sind. Im Park und den Alleen sind einzelne Bäume, ornamentale Strukturen, Wege und Rasenflächen erkennbar.

Das Gartenareal hinter dem Schloss ist durch eine Mauer links und rechts des Corps de logis vom Ehrenhof abgegrenzt. Treppen ermöglichen den Zugang zum Garten. Die Mauer ist heute in ihrem westlichen Teil noch vorhanden und schirmte eine hofartige, dem Sonneneinfall am Nachmittag geöffnete Fläche ab, die einst der Aufstellung wertvoller Orangeriepflanzen diente. Der östliche Teil der Mauer und die Treppenanlagen sind nicht in der geplanten Form realisiert worden (Abb. 34).

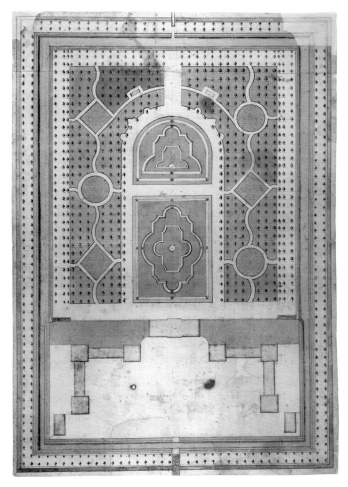

33 *Schematischer Gartenplan, lavierte Federzeichnung von J. F. Künnecke,
um 1725*

Als erster »Gärtner auf Arpshagen«, dem der Schlossbau-
stelle nächstgelegenen, von Bothmer erworbenen Gut, ist ab
1728 ein Caspar Stellmann († 1753) belegt. Aus Lauenbrück,
dem Stammsitz der Familie von Bothmer und Geburtsort Hans

34 *Ansicht des Schlosses von der Parkseite mit den ehemaligen Orangerien zu beiden Seiten des Corps de logis*

Caspars, übergesiedelt, ist davon auszugehen, dass es seine Aufgabe war, bei der Anlage des Schlossgartens mitzuwirken und möglicherweise auch, die grundlegenden Ideen Künneckes pflanzlich und ornamental weiter auszugestalten. Für die Lauenbrückischen Besitzungen der von Bothmers sind zu Beginn des 18. Jahrhunderts differenzierte Zier- und Nutzgartenbereiche nachgewiesen. Stellmann war bis zu seinem Tod im Park tätig und sollte der Erste von mehr als zehn Gärtnergenerationen bis zum Ende der Familie von Bothmer im Klützer Winkel im Jahre 1945 sein. Wie der Bothmersche Garten jedoch ursprünglich im Detail gestaltet war, ist nicht genau überliefert.

Die Standortwahl und der Bezug zur Landschaft

Die Wahl des Bauplatzes fiel auf eine flache Geländesenke südlich des damaligen Flecken Klütz. Die Senke wird von vier Seiten durch Hügel der umgebenden Grundmoränen gefasst und reicht im Nordwesten bis an die Niederung des Klützer Baches. In den Vermessungskarten Künneckes, die er im Zusammenhang mit dem Gütererwerb angefertigt hat, wird diese Stelle auch als »Klützer Teich« bezeichnet, was darauf schließen lässt, dass es hier zu zeitweiligen Über-

schwemmungen durch den nahen Bachlauf kam. Dieser zunächst ungünstig erscheinende Standort in feuchtem Niederungsgelände wurde jedoch bewusst gewählt: Er erwies sich als besonders geeignet für die Idee, das Schloss und den Park in intimer, versteckter Lage zu errichten und eine »kleine Welt für sich« zu schaffen, die im Sinne des barocken Zeitgeistes die übrige Welt »spiegeln« sollte (Abb. 35). In jeder Himmelsrichtung lässt sich beim Blick aus den Alleen über den Wallgraben hinweg in einer Art Globuseffekt eine der umgebenden vier Anhöhen sehen. Die angrenzende Landschaft wird somit auf geschickte Weise optisch in die Parkanlage einbezogen. Vorbilder für diese Strömung gab es in England, wo es bereits zum Ende des 17. Jahrhunderts Mode wurde, Landsitze in besonders reizvollen Gegenden zu errichten und so im landschaftlichen Zusammenhang zu »inszenieren«.

Man kann in dieser bewussten Wahl des Standortes und der Ausblicke in die Landschaft bereits eine Vorstufe in der Entwicklung zum Englischen Landschaftsgarten sehen. Dieser Gartenstil

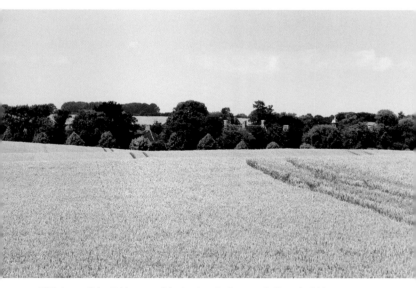

35 *Blick in westlicher Richtung auf das in einer Senke versteckt liegende Schloss*

unterscheidet sich bekanntlich von den streng wirkenden, geometrischen Gestaltungsregeln der Barockgärten, die z. B. im Schlosspark von Versailles einen ausdifferenzierten, monumentalen Höhepunkt fanden, und versucht dagegen, verkürzt formuliert, ein Ideal landschaftlicher Formen, quasi ein dreidimensionales, begehbares Landschaftsgemälde darzustellen.

Diese Bezugnahme auf das Umfeld, das durch leichte und behutsame Veränderungen überformt, ja künstlerisch überhöht wurde, dieser »Dialog mit der Landschaft« ist wohl ein Grund für die Faszination, die von Schloss Bothmer ausgeht. Die strenge Geometrie des Parkes kontrastiert mit den weichen Formen der Umgebung. Auf geschickte Weise wird Spannung erzeugt, die zu einem harmonischen Gesamtbild führt. Dass auch heute das ursprüngliche Bild des Schlosses in seiner eingebetteten Lage kaum durch Zeichen moderner Zivilisation, wie beispielsweise Industriebauten und Hochspannungsmasten, gestört wird, ist ein zusätzliches Merkmal. Die große Zahl barocker Gärten und Parks allerorten unterlag späteren Wandlungen. Viele sind auch bis zur Unkenntlichkeit verändert worden oder gänzlich verschwunden. Gerade vor diesem Hintergrund stellt das landschaftlich eingebundene Schloss Bothmer mit seinem Alleensystem und dem Garten auf einer Insel eine sehenswerte Besonderheit dar.

Die Umgestaltung der Geländetopografie

Bei der Geländegestaltung des Bauplatzes bediente man sich im Wesentlichen niederländischer Vorbilder: Durch das Ausheben eines breiten Wassergrabens, des sogenannten Wallgrabens, wurde ein inselartiges Plateau geschaffen, das zudem ausreichend über dem Grundwasserspiegel liegt und die Gebäudegründung erleichterte. Das ausgehobene Erdreich wurde einerseits zur Schlossinsel aufgeschüttet und andererseits außerhalb des Grabens zu umlaufenden Wällen – wie der Begriff schon andeutet. Neben dem baupraktischen Aspekt der Geländeanhebung und der räumlichen Trennung des Schlossgeländes von der »wilden« Umgebung hat der Wallgraben aber auch ge-

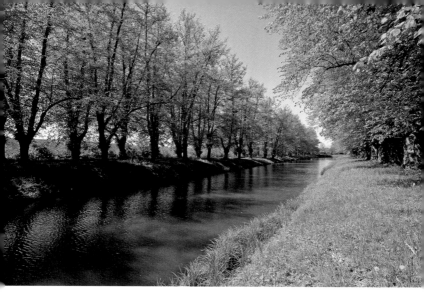

36 *Wasserspiegelungen der imposanten Alleen im westlichen Wallgraben*

stalterische Bedeutung: Der innerhalb des Grabens angelegte Garten bekommt auf diese Weise eine abgesenkte Begrenzung, die aus einiger Entfernung nicht sichtbar ist und in der Gartenkunst als sogenanntes »Aha« bezeichnet wird, welches Tiere und ungebetene Besucher fernhält, jedoch den Blick nach außen in die Landschaft nicht verstellt. Zudem ist die ruhige Wasseroberfläche bewusstes Gestaltungsmittel für perspektivische Blicke und Himmelsspiegelungen (Abb. 36).

Der Graben wird kontinuierlich durch einen artesischen Brunnen, der sich auf dem Schlossgelände befindet, mit Grundwasser gespeist. Über ein kleines, regelbares Wehr gelangt überschüssiges Wasser in den Klützer Bach. Die einzige Zugangsmöglichkeit zum Schloss über den Wallgraben bildete ursprünglich eine Brücke in der Mittelachse des Ehrenhofes, über deren konkrete Ausführung jedoch nicht viel bekannt ist. Möglicherweise war es eine hölzerne (Zug-)Brücke, wie sie auch in niederländischen Gärten ähnlicher Prägung anzutreffen war. Bis in die Mitte des 19. Jahrhunderts ist auf Vermessungskarten eine Brücke dargestellt, sie muss dann aber aufgegeben und durch einen Erddamm ersetzt worden sein, so wie er auch noch heute vorzufinden ist.

Die umfangreichen Vorbereitungsarbeiten für den Schloss-bau im Gelände der Niederung wurden durch den Baumeister Künnecke und durch weitere Fachleute präzise geplant. Die Bau-akten belegen die Anfertigung erdbaulicher Gerätschaften und die Berechnung der Aushubmenge von mehreren zehntausend Kubikmetern zu bewegenden, schweren »Kleybodens« für den Wallgraben und die Schlossinsel. Nach heutigem Verständnis darf man sich vorstellen, dass das ganze Projekt jahrelang einer Großbaustelle glich.

Zur Zeit barocker Gartenanlagen war es durchaus üblich, dass der Architekt oder Baumeister der Gebäude auch den Ge-staltungsrahmen für die Gartenanlage vorgab. Fachkundige Gärtner arbeiteten dann die gartenbaulichen und pflanzlichen Details aus. So muss es auch am Garten von Schloss Bothmer ge-wesen sein. Johann Friedrich Künnecke entwickelte einen Struk-turplan, der die wichtigsten Elemente wie den Wassergraben, die Alleen, Sichtachsen und Pflanzflächen enthält (Abb. 33). Dabei wird er sich an bekannten Vorbildern orientiert haben, wie bei-spielsweise dem kurfürstlichen »Großen Garten« in Hannover-Herrenhausen, der wiederum auf niederländische Ideen zurück-greift, oder auch an einschlägigen Musterbüchern, wie etwa das 1651 in Stockholm erschienene »Le jardin de plaisir« des franzö-sischstämmigen Gartengestalters André Mollet (um 1600–1665), der in den Niederlanden bereits für das Haus Oranien tätig war und in London den St. James's Park gestaltete.

Der Einfluss Bothmers als Bauherr auf die Gestaltung der Ge-bäude ist durch Briefwechsel aus London belegt. Ob er auch an der Formgebung des Parkes Anteil genommen hat, ist nicht näher bekannt. Im diplomatischen Dienste verschiedener euro-päischer Herrscherhäuser hielt er sich in Österreich und Frank-reich auf, lebte längere Zeit in den Vereinigten Niederlanden und später, bis zu seinem Tod, in England. Somit konnte er die dorti-gen Lebensweisen und auch verschiedene Strömungen der Bau- und Gartenkunst kennenlernen. Beispielsweise war er 1696/97 als Gesandter des Hauses Braunschweig-Lüneburg Teilnehmer an den Friedensverhandlungen von Rijswijk. Diese wurden auf Huis ter Nieuwburg (auch Nieuburch) in Rijswijk, zwischen dem heutigen Den Haag und Delft gelegen, geführt. Die ausgedehn-

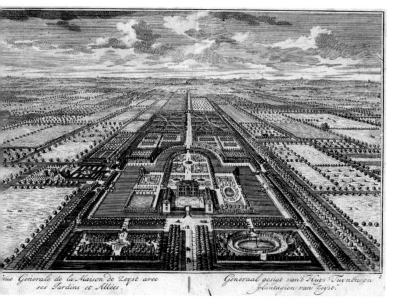

ue Generale de la Maison de Zeyst avec
ses Jardins et Allées.

Generaal gesigt van't Huys Turnen en
plantagien van Zeyst.

Schloss Zeist bei Utrecht in der Vogelschau, Kupferstich von Daniël Stopendaal, um 1700

ten Gartenanlagen wiesen einige für die niederländische Garten-
kunst dieser Zeit typische Bestandteile wie einen umlaufenden
Wassergraben, eine dominante, gestalterische Mittelachse und
einen halbkreisförmigen Abschluss des inneren Gartens mit
Bäumen auf (Abb. 10). Solche Elemente lassen sich auch im Park
von Schloss Bothmer wiederfinden – wohlgemerkt in kleineren
Dimensionen. Der Garten von Ter Nieuwburg und andere, z.T.
schlossartige Landsitze des Adels wie Het Loo, Jagdschloss König
Wilhelms III., de Voorst, Heemstede oder Zeist (Abb. 37) können
weniger als direkte Gestaltungsvorlage angesehen werden. Aber
sie sind doch namhafte Beispiele für die Geschmacksbildung des
umtriebigen Diplomaten, der nachweislich einige von ihnen auf
seinen Reisen kennengelernt hat. Mit etwa sieben Hektar Größe
der Inselfläche ist der Park von Schloss Bothmer jedoch um
einiges kleiner. Auch ist seine Längsausdehnung proportional

zur Breite eher gering im Vergleich zu den genannten Beispielen. Der Bothmersche Garten wirkt im Vergleich also gewissermaßen »gestaucht«. Dies ist dem Umstand geschuldet, dass weiter westlich, in der Nähe des Klützer Baches, das Gelände immer feuchter und stärker abfallend wird. Der Aufwand, den Garten hierhin noch weiter auszudehnen muss als gestalterisch nicht erforderlich bzw. als zu teuer angesehen worden sein.

Die Wahrnehmung der landschaftlichen Potenziale ließen die Gestaltung nicht mit dem Ausheben des Wallgrabens enden. Sie erstreckte sich vielmehr weiter nach außen in die unmittelbare Umgebung. Der Grundriss der ganzen Schlossanlage leitet sich in seiner rechteckigen Form nicht aus dem landschaftlichen Umfeld oder von regionalen Traditionen ab, sondern ist auf Vorbilder aus den Niederlanden zurückzuführen. Dort entsprachen mehr rechtwinklige Formen, z. B. geradlinige Alleen und Wasserläufe, den landeskulturellen Strukturen. Im Umfeld der Gärten war auch die Urbarmachung und Ordnung der Kulturlandschaft ein wichtiger Aspekt, wohingegen bei Schloss Bothmer baupraktische und ästhetische Motive im Vordergrund standen – gewissermaßen ein luxuriöser Umstand.

Die barocken Grundstrukturen – Von Achsen, Symmetrien und Wassergräben

Drei Gestaltungsprinzipien sind prägend für den Park von Schloss Bothmer: Erstens die geschickte Ortswahl und Einbindung in die Landschaft, zweitens die unter praktischen aber auch gestalterischen Gesichtspunkten durchgeführte Überformung der Geländetopografie, und drittens die markante Raumbildung und -gliederung durch Lindenalleen. Auf diese Weise geben die vorhandenen und neu gebildeten Strukturen Rahmen und Bezug für die Anlage des eigentlichen Gartens in ihrem Zentrum.

Die im Barock Haus und Garten ordnende Hauptachse findet ihren Ursprung bereits in italienischen Landhäusern, wird in den Barockgärten Frankreichs zu komplexen Achsensystemen weiter-

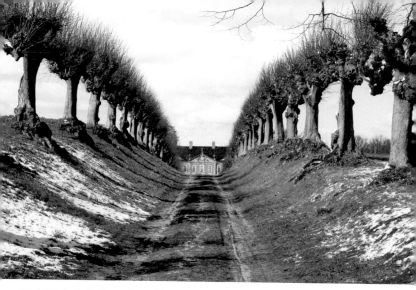

38 *Blick durch die Festonallee auf den Mittelrisalit des Corps de logis*

entwickelt und strahlt vielfach als Blickachse in die Landschaft aus. Weitere Achsen werden durch Wege gebildet, die wie die reinen Sichtachsen in der Regel durch Alleen gefasst sind. Somit wird eine Struktur für die innere Ausgestaltung der Gärten geschaffen. Diese Grundprinzipien wurden auch für Schloss Bothmer angewendet. Dies stellt eine Weiterentwicklung der Renaissancegärten des 16. und 17. Jahrhunderts dar, die meist für sich räumlich stärker begrenzt waren. Dementsprechend hat man auch bei Schloss Bothmer durch Bildung von Achsen und einer leichten Geländegestaltung eine spannungsvoll gestaltete Verankerung in der Landschaft erreicht, die sich nicht selbstverständlich ergab. Dieses Potenzial musste erst »erkannt« werden. Das wird nachvollziehbar, wenn man auf dem ursprünglichen Hauptzugangsweg, nämlich von dem ehemaligen Gut Hofzumfelde aus, auf das Schloss zugeht. Dieser »Weg für Genießer« liegt auf der Mittelachse der Anlage, die von Südsüdosten nach Nordnordwesten verläuft und die gleichzeitig die Symmetrieachse darstellt. Er ist teilweise als Hohlweg in den Gutshof und Schloss trennenden Hügel eingeschnitten, teilweise durch den angefallenen Aushub als flacher Damm über dem Niveau der Umgebung

geführt. Dadurch, dass nicht die direkte Höhenverbindung zwischen Anfangs- und Endpunkt des Weges gewählt wurde, sondern ein leichtes Ansteigen und Abfallen, wird die »Schwingung« der eiszeitlich geprägten Landschaft elegant nachgezeichnet und für den sich nähernden Besucher erlebbar gemacht. Zudem öffnet sich Schritt für Schritt auf dem Weg zum Schloss der sichtbare Prospekt: Zuerst ist durch den Hohlweg, dessen tunnelartige Wirkung durch die sogenannte Festonallee beschnittener Linden noch gesteigert wird, nur die Spitze des Mittelrisalits des Corps de logis zu sehen. Beim Näherkommen steigt dann das Schloss förmlich aus seiner versteckten Lage empor und zeigt sich dem Betrachter in ganzer Pracht und Breite (Abb. 38).

Dieser Effekt dürfte früher noch deutlicher gewesen sein, als die Bäume der quer vor dem Ehrenhof verlaufenden Lindenallee wahrscheinlich turnusmäßig geschnitten und in ihrer Krone kleiner gehalten wurden, was alte Schnittspuren noch heute andeuten. Die hügelige Landschaft ist also geschickt in die Gestaltung mit einbezogen worden. Dies zeigt sich auch auf der Rückseite des Schlosses im eigentlichen Park, wo die Mittelachse als Sichtachse ausgebildet ist und den Blick auf die bei Arpshagen gelegenen Hügel leitet. Mangels eines markanten Punktes, eines *point de vue*, wird der Blick des Betrachters durch die flankierenden Alleen in die Ferne entlassen (Abb. 31, 39). Solch eine Verengung der Sichtachse findet sich auch in zahlreichen niederländischen Anlagen dieser Zeit wieder.

In Frankreich gibt es erste Beispiele langgestreckter Kanäle als stille, spiegelnde Wasserflächen, z. B. im Park von Fontainebleau. Diese beeinflussten wiederum die Gartenkunst in Großbritannien und in den Niederlanden, wo es zweckmäßig und bewährt war, das Land durch Gräben und Kanäle für Kultivierungszwecke zu entwässern. Die ursprüngliche Schutzfunktion des Wassers, wie bei mittelalterlichen Burgen, trat dabei zugunsten der Zierfunktion in den Hintergrund. Auch im Park des königlichen Schlosses Hampton Court und im St. James's Park in London, der unmittelbar zwischen Bothmers Dienstwohnung in der Downing Street und der deutschen Kanzlei lag, waren langgestreckte Kanäle mit seitlich verlaufenden Alleen ein wichtiges Gestaltungselement.

39 *Blick aus dem Gartensaal durch den zentralen Teil des Parks bis auf die entfernten Hügel bei Arpshagen*

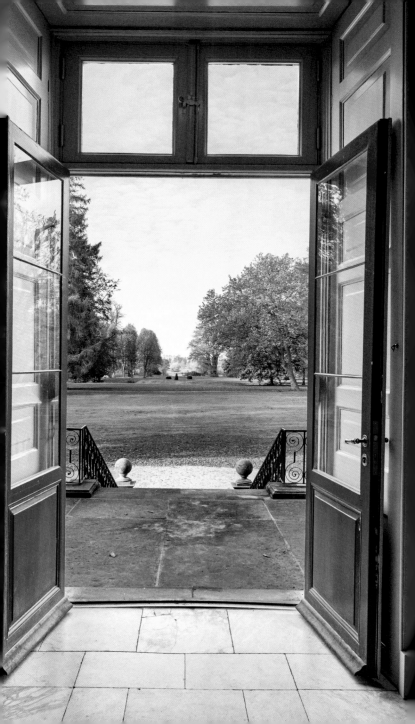

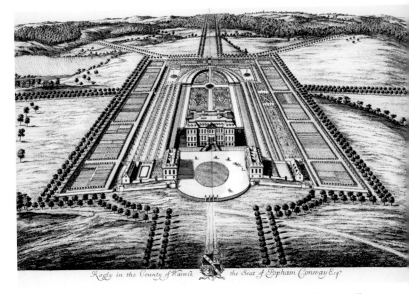

40 *Ragley Hall in Warwickshire in der Vogelschau, Kupferstich aus der »Britannia Illustrata«
von J. Kip und L. Knyff, 1708–09*

Ein weiteres Beispiel barocker Gartenkunst in England, wel-
ches in seinen Grundstrukturen auf französische und niederlän-
dische Tradtionen hinweist, stellt Ragley Hall dar (Abb. 40). Gut
zu erkennen in der eindrucksvollen Vogelschau sind die symme-
trisch angelegten und in die Landschaft ausstrahlenden Alleen
der Gartenanlage, deren Ausdehnung im Verhältnis zum Haus
ähnlich kompakt erscheint wie der Garten von Schloss Bothmer.

Zur Gestaltung des Ehrenhofes vor der räumlich gestaffelten
Ansichtseite des Bothmerschen Schlosses gibt es verschiedene
Quellenaussagen, die eine Aufteilung in ornamentartige Flächen
– vermutlich Wege, Rasen und Beete – gemeinsam haben. Künn-
eckes verschiedene Entwürfe zeigen auch geometrisch angeord-
nete Wasserbecken. Auf Vermessungskarten aus der Zeit zwi-
schen Mitte des 18. bis Mitte des 19. Jahrhunderts wiederholt
sich die Darstellung zweier symmetrisch angelegter Flächen im

Ehrenhof, möglicherweise Rasengevierte (Abb. 1, 41). Die konkrete Ausführung ist aber nicht eindeutig belegt und kann nur vermutet werden.

Die ersten Fotografien vom Schloss im 19. Jahrhundert zeigen die auch heute noch bestehende, zentrale, oval geformte Rasenfläche und umlaufende Wege. Elemente wie eine Reitbahn, ein zentraler Zierbrunnen, verschiedene Schmuckbeete und Baumpflanzungen sind auf spätere Veränderungen zurückzuführen und zwischenzeitlich wieder verschwunden. Nach Abschluss der Sanierungsarbeiten an Schloss und Park soll der Ehrenhof wieder das sein, wofür er einst im Wesentlichen gedacht war: ein Raum für die funktionale Verbindung der Gebäude untereinander, eine »Bühne« für das Ankommen und die Begegnung, eine Präsentationsfläche des Schlossgebäudes für staunende Besucher.

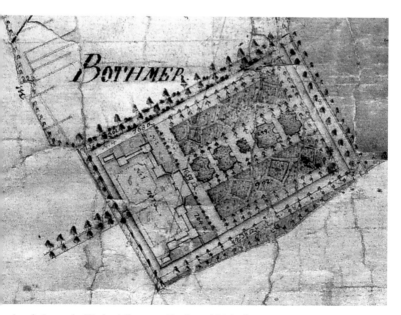

Ausschnitt aus der Direktorialkarte von Franke und Michaelsen, 1769

Ein barocker Mikrokosmos –
Der Park als Welt im Kleinen

Schloss Bothmer und sein Park vereinen auf eine für Norddeutschland einmalige Weise barocke Baukunst und Gartengestaltung. Dabei lässt sich der Einfluss von Ideen und Vorbildern aus anderen Regionen Europas an verschiedenen Merkmalen ablesen: Da ist zunächst die Einbettung in die sanft hügelige Landschaft, die von der Eiszeit geprägt wurde. Schloss und Park sind geschickt in einer Senke platziert und »verbergen« sich zudem hinter hohen Lindenalleen auf einer künstlichen, rechteckigen Insel. Auf diese Weise wird ein auf sich selbst bezogener, abgeschirmter Mikrokosmos, eine »Welt im Kleinen« geschaffen. Dies entsprach der damaligen Auffassung, die göttliche, oft wilde Natur durch den Menschen zu ordnen und nach seinen Anforderungen zu »verbessern«. Man könnte fast von einem Drang sprechen, die Natur durch menschliche Vernunft zu manipulieren: Hügel wurden geschleift, Mulden erhöht, Land zu Wasser gemacht und Wasser zu Land. In der feinsinnigen Auswahl des Bauplatzes für Schloss und Park kann man zeitgenössische Vorbilder aus England erkennen. Die daraus resultierende, aufwendige Überformung des Geländes lässt sich zudem schon Jahrzehnte vorher in niederländischen Anlagen beobachten, von denen viele ebenfalls eine von Wasser umgebene Insellage aufweisen.

In der inneren Struktur des Gartens fand die Gestaltung ihre Fortsetzung. Hier war ein geschützter Raum, um beispielsweise ornamentale Beetflächen anzulegen, Wasserbassins oder Nischen für künstlerische Objekte zu erschaffen. Konkret belegt aus der Anfangsphase des Parks sind nur wenige Details wie ein bemalter Erdglobus und eine Sonnenuhr. Man kann sich aber durchaus weitere Motive eines barocken Gartens dieser Zeit in einem Gedankenspiel vorstellen: Räumliche Abstufungen zwischen freien Parterreflächen und dichteren Gehölzbosketten ermöglichten den Aufenthalt in der Sonne oder geschützt im Schatten. Zudem lud der umgebende Wassergraben mit Spiegeleffekten zum Verweilen ein. In den Alleen konnte man Lustwandeln, entlang der Mittelachse des Gartens in die freie Landschaft

auf entfernte Anhöhen blicken. Der Bothmersche Garten wird auf begrenztem Raum eine Gestaltungsdichte aufgewiesen haben, wie sie zu seiner Zeit in der Region nicht bekannt war. Trotzdem ist die Anlage – auch im Verlauf ihrer weiteren Geschichte – wohl eher als großer Gutsgarten zu verstehen denn als ein prächtiger Park, wie sie von den landesherrlichen Schlössern in Schwerin oder Ludwigslust bekannt sind.

Zu den allgemeinen Prinzipien der Barockgärten zählt neben der Schaffung von Achsensystemen die gestalterische Staffelung einer Parkanlage. Gebäudenah sind die intensiv strukturierten Bereiche mit streng architektonisch geformten Hecken, Parterres aus Blumenornamenten und Rasenflächen, Wasseranlagen in unterschiedlicher Form und figürlichem Schmuck angeordnet. In zunehmender Entfernung vom Gebäude nimmt die Gestaltungsintensität ab, in Seitenräumen und weiter entfernten Parkbereichen wurden oft von Wegen durchzogene Boskette aus Sträuchern und Bäumen angelegt, die in bewaldeter Umgebung einen Übergang in die außerhalb des Parkes liegende Landschaft schaffen sollen.

Durch die Ausstattung mit Blumen und besonderen Pflanzen konnte die Schönheit der Natur selbst dargestellt werden. Es gab eine komplexe Durchdringung von Natur und Kunst, von göttlicher Ordnung und menschlichem Tun. In der unlösbaren Verbindung dieser Begriffe liegt der Schlüssel zum Verständnis barocker Gartenkunst. Natur und Kunst in Form menschlicher Fertigkeiten sollten sich nach damaliger Auffassung im Garten »die Hand reichen«, um gemeinsam das beste Ergebnis zu erzielen und das verlorene Paradies wiederentstehen zu lassen.

Der Park von Schloss Bothmer wird zeitgleich bzw. kurz nach dem Bau der Gebäude entstanden sein. Erste Bewohner des Schlosses waren der Neffe des Bauherrn Hans Caspar Gottfried von Bothmer (1695–1765) und seine Frau Christine Margarete, geb. von Bülow (1708–1786). Es ist gut möglich, dass erst mit ihrem Einzug die Detailplanungen für den Garten konkretisiert und umgesetzt wurden. Erste, genauere Karten, aus der Zeit der Landvermessung im 18. Jahrhundert, stellen den Park in unterschiedlichen Varianten dar. Nahezu übereinstimmend ist diesen Quellen eine längsgerichtete Dreiteilung der inneren Parkanlage

in eine mittlere, gärtnerisch intensiver gestaltete Zone und zwei Seitenbereiche. Diese können als dichter bepflanzte, sogenannte Boskette bestanden haben, durch die schmale Wege führten, welche lichtungsartige Räume miteinander verbanden. Die Anlage und die stetige Unterhaltung eines aufwendig gestalteten Gartens – und dazu zählten intensiv gestaltete Barockgärten – war eine kostspielige Investition mit längerfristigen finanziellen Verpflichtungen. Somit waren solche Gärten ein willkommenes Mittel, Besitztum und Macht darzustellen. Dies war insbesondere bei höfischen Gartenanlagen ein Antrieb zur stetigen Pflege und Weiterentwicklung.

Die Reste des barocken Gartens

Zu den heute noch erhaltenen Resten des barocken Gartens gehört neben den Alleen als pflanzliches Element und dem Wallgraben als Veränderung des natürlichen Geländes eine steinerne Kugel, die als Rest eines Erdglobus gedeutet wird. Das Aussehen des Globus kann aus einem Rechnungsdokument in den Bauakten aus dem Jahr 1731 erschlossen werden: »*Mit genehmhaltunge Ihr: HochGräffl: Excellence hat der Mahler Hr Maschmann die große Weld=Kugel mit allen derselben Land=schaften illuminieren und mit buchstaben andeüten müßen ... Noch vor ein achteckigten Cörper auff allen seyten mit Sonnen Uhren verguldet, und mit Zahlen angemercket ... diese beyde Cörper Werden künfftig in den Garten gesetzet.*« Die erwähnte Sonnenuhr ist nicht mehr erhalten. Sie wird aber mehrfach in den Bauakten genannt und kann somit als seinerzeit existent angenommen werden.

Solche Erd- bzw. Himmelsgloben befanden sich auch in ähnlichen Parkanlagen, z.B. im nach dem urprünglichen, barocken Erscheinungsbild wiederhergestellten Schlosspark von Het Loo bei Apeldoorn in den Niederlanden.

Die landschaftliche Umgestaltung
barocker Ordnung

Von den Details des barocken Gartens ist heute außer dem Wallgraben und dem Großteil der Lindenalleen nichts mehr erhalten. Der Park ist im Laufe der Geschichte unter bewusster Beibehaltung dieser beiden Bestandteile immer wieder verändert worden. Wahrscheinlich ist, dass bauliche Veränderungen im und am Schloss sowie im Park mit dem Wechsel der Majoratsherrschaft und sich ändernden Vorlieben zusammenhängen. Auch Fluktuation des gärtnerischen Personals kann hierzu beigetragen haben, denn zu den Aufgaben eines versierten Gärtners gehörten nach damaligem Verständnis nicht nur pflegende, sondern auch gestaltende Tätigkeiten. Konkrete Anhaltspunkte dafür gibt es aber bisher nur wenige. Schleichende Veränderungen im Zustand des Gartens können später in gewissem Umfang anhand des überkommenen Bestandes, von Plänen und Karten sowie Fotografien hergeleitet werden. Auch die Wandlung der wirtschaftlichen Verhältnisse der jeweiligen Majoratsherren wird Einfluss auf Pflege und Entwicklung des Gartens gehabt haben. Solch ein Einschnitt in die Besitz- und Vermögensverhältnisse fand beispielsweise um 1850 statt, als das Majorat nach einem Rechtsstreit mit Kuno zu Rantzau-Breitenburg (1805–1882) auf Felix Gottlob Graf von Bothmer (1804–1876) überging, der sich zur juristischen Durchsetzung seiner Interessen stark verschuldet hatte.

In der ersten Hälfte des 19. Jahrhunderts fand eine Überformung nach Prinzipien des englischen Landschaftsgartens statt, wie dies in vielen vergleichbaren Gutsgärten und Parks der Fall war: Auch wenn der Wallgraben und ein Großteil der Alleen als raumgebende Grundstruktur erhalten blieben, wurde das barocke Prinzip aufwendig gestalteter Beete, Boskette und Parterres – in welcher Form sie auch bestanden haben mögen – aufgegeben und im mittleren Bereich des Parkes durch eine offene Rasen- bzw. Wiesenfläche ersetzt. In den Seitenräumen wurden Strauchpflanzungen angelegt. Ein Netz sanft geschwungener Wege und Pfade ersetzte im östlichen Bereich des Gartens die streng achsiale Wegeführung.

Dem Zeitgeschmack entsprechend wurden exotische Pflanzen einzeln und in Gruppen arrangiert. Hierzu zählen u.a. Wintergrüne Eiche, Zerr-Eiche, Amerikanischer Tulpenbaum, Tulpen-Magnolie, Kaukasische Flügelnuss, verschiedene Scheinzypressen und Lärchen. Ein Teil dieser Pflanzen ist heute noch im Park zu sehen. Um Platz für sie zu schaffen, wurden vorhandene Wege aufgelöst sowie die östliche der inneren Lindenalleen fast vollständig beseitigt. Meist gingen solche neuen Anpflanzungen einher mit einer gewissen Sammelleidenschaft und dem Repräsentationsbedürfnis der Gartenbesitzer. Ein romantisch anmutender, nierenförmiger Teich war zentraler Gestaltungspunkt im hinteren Bereich des früheren Parterres (Abb. 42). Vielleicht ging er aus einem regelmäßig gestalteten Bassin des barocken Gartens hervor. Eine kleine Brücke und geschnittene Eiben ergänzten die Szenerie. Staffagebauten wie der sogenannte Eiskeller mit einem darauf thronenden Pavillon, ein Gewächshaus und ein Gartenhäuschen mit Kegelbahn wurden im Laufe der Zeit errichtet. Hinter dem Schloss und im Ehrenhof wurden Beete mit Schmuckpflanzungen angelegt, um punktuell in dem weitläufigen und eher schlicht wirkenden Park für blühende Abwechslung zu sorgen. In der Gesamtheit ergibt sich ein zum Teil romantisch anmutendes Bild, welches den Strömungen damaliger Gartengestaltung folgte. Von all dem sind nur noch der Eiskeller am Ende der östlichen Binnenallee und das kleine Fachwerkhäuschen erhalten. Es ist im Volksmund auch unter dem eigentümlichen Namen »Weiße Leiche« bekannt, da darin zu Zeiten von Schloss Bothmer als Typhuslazarett am Ende des Zweiten Weltkrieges Verstorbene aufgebahrt wurden (Abb. 43).

Das Bestehen eines separaten Nutzgartens am Schloss Bothmer ist seit ca. 1800 durch Kartenmaterial belegt. Dieser als Küchengarten bezeichnete Bereich westlich des Wallgrabens besteht noch heute in seiner Grundstruktur und Resten der Bepflanzung. In einem Inventar aus dem Jahre 1871 werden umfangreiche Geräte und Gartenzubehör sowie Orangerie- und Kübelpflanzen aufgeführt. Ebenso findet sich dort auch ein genaues Verzeichnis der Obstbäume: Allein im Küchengarten sind etwa 130 Apfel-, Birnen-, Kirsch- und Pflaumenbäume aufgeführt, desweiteren im Park hinter dem Schlossgebäude sowie

42 Wiederhergestellter Teich im hinteren Garten mit rückwärtigem Blick auf das Corps de logis

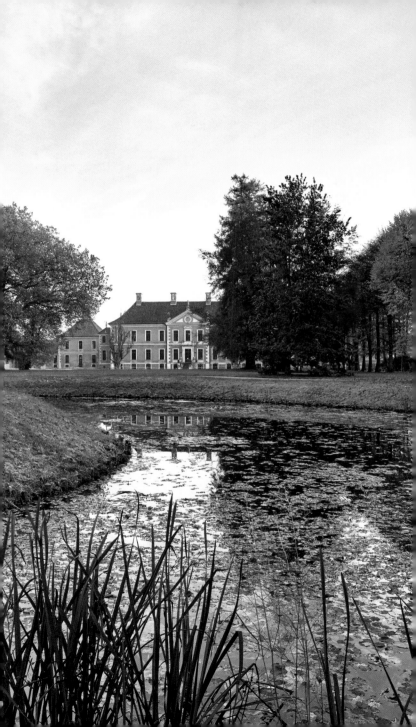

auf angrenzenden Flächen, so vermutlich auf der östlichen Seite des Wallgrabens. Am Schlossgebäude sind 19 gepflanzte Weinreben vermerkt. Diese Auflistung steht im Zusammenhang mit dem Arbeitsvertrag eines neuen Schlossgärtners und ist insofern interessant, als dass sie zeigt, dass der Park in dieser Zeit nicht ausschließlich eine Schmuckfunktion hatte. Sie belegt ebenso eine wirtschaftliche Nutzung verschiedener Gartenbereiche.

Weiterer Wandel im 20. Jahrhundert

Weitere, wesentliche Veränderungen fanden in der Zeit nach 1945 statt. In den Nachkriegsjahren wurde Schloss Bothmer als Seuchenkrankenhaus und bis zum Jahr 1994 als Feierabendheim »Clara Zetkin« genutzt. Neben dem modifizierten Gebäude sollte auch der Park den Bewohnern des Heimes eine dem Zeitgeschmack entsprechende, attraktive Erholung ermöglichen. Unter denkmalpflegerischer Beratung wurden vom sogenannten Parkaktiv ab 1973 Arbeiten zur Umgestaltung durchgeführt. Ziel war einerseits die Wiederherstellung und Ergänzung historischer Bestandteile des Parkes und andererseits die Verbesserung der Aufenthaltsqualität für die Heimbewohner und Besucher. Letzteres geschah unter anderem durch den Bau eines »Cafégartens«, die Errichtung einer Freilichtbühne und das Anlegen von Rosen- und Staudenbeeten. Da die Parkgeschichte aber nur rudimentär bekannt war, beschränkten sich rekonstruktive Maßnamen auf die Wiederherstellung von Wegen, Nachpflanzungen in den Alleen und die Rückführung des nierenförmigen Teiches im hinteren Parkteil auf eine »vermutete« Ringform. Letzlich ergab sich auf diese Weise eine Kombination aus Originalsubstanz, rekonstruierten Elementen und bewusst neu hinzugefügten Bestandteilen. Auch wenn das Ergebnis als zu heterogen in der Erscheinung und die Archivalienlage für die Maßnahmen als zu unvollständig angesehen werden können, so bleibt doch festzuhalten, dass Schloss und Park in Zeiten von Material- und Personalknappheit durch die permanente Nutzung und Pflege vor größeren Substanzver-

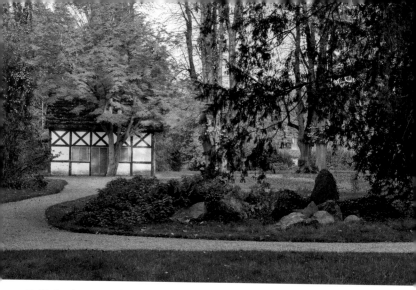

43 Herbststimmung im landschaftlich wiederhergestellten Park mit Blick auf die »Weiße Leiche«

lusten bewahrt blieben. Der Umgang mit baulichen Zeugnissen der Geschichte – und dazu zählt auch ein historischer Garten mit seinem fragilen, vergänglichen Pflanzenbestand – ist mittlerweile ein anderer. Sogenannte Rekonstruktionen von Gartenteilen oder ganzen Gärten stellen heute unzweifelhaft eine besondere Ausnahme dar und sind nur bei umfangreicher und sicherer Quellenlage überhaupt denkbar.

Dem Einsatz des Parkaktivs in den 1970er Jahren, der die erwähnten, nicht unproblematischen Veränderungen mit sich brachte, ist es zu verdanken, dass der unzureichende Zustand des Parkes nach der mangelnden Pflege seit dem Ende des Zweiten Weltkrieges wesentlich verbessert wurde. Zudem wurde die pragmatische Entscheidung getroffen, eine extensive und auf die Blühzeiträume der Pflanzen abgestimmte Pflege der Rasen- und Wiesenflächen durchzuführen. Dies erzeugte im Laufe der Zeit eine vielfältige Blütenpracht zu verschiedenen Jahreszeiten, welche noch heute in einigen Bereichen überdauert hat.

Von der Wende bis heute – das Land Mecklenburg-Vorpommern als neuer Eigentümer

Das heutige Erscheinungsbild des Gartens ist angelehnt an die Phase der landschaftlichen Veränderung zu Beginn des 19. Jahrhunderts. Ein hierfür zu Grunde liegender Plan wurde durch Grabungen im Gelände verifiziert und stellt somit einen wichtigen Bezugspunkt für die Rückführung der Gestaltung dar. Der zu dieser Zeit nierenförmig angelegte Teich im hinteren Gartenteil ist ebenfalls nachempfunden worden sowie einige Partien mit Steinsetzungen und herbstfärbenden Gehölzen (Abb. 43). Verschiedene Baum- und Strauchpflanzungen im Ehrenhof, die überwiegend als Ergänzungen seit etwa 1900 zu werten waren, sind der Großzügigkeit des Raumeindrucks gewichen. Lediglich zwei ehemals mächtige Spitz-Ahorne in den Eckbereichen der Seitenflügel wurden nachgepflanzt. Der westliche von beiden stand noch bis in die erste Hälfte des 20. Jahrhunderts (Abb. 44), der östliche musste erst um 2010 aufgrund starken Pilzbefalls gefällt werden.

Modepflanzen im Barock

Neben den baulichen Einrichtungen eines Gartens, der Geländemodellierung, Wegen und Wasseranlagen sowie der künstlerischen Ausstattung sind Pflanzen das besondere, prägende Element der Gartengestaltung. Sie sind Ausdrucksmittel und »Material« um Räume zu bilden, lichte und schattige Bereiche zu gliedern, mit Laub- und Blütenfarben in den verschiedenen Jahreszeiten Stimmungen hervorzurufen. Sie vermitteln uns, damals wie heute, durch Wachstum und Vergehen ein intensives Naturerlebnis. Besonders in historischen Gärten können sie durch einen Alterswert, der Spuren von Zeit und Vergänglichkeit trägt, ein unmittelbar emotionales Erlebnis des Denkmals möglich machen. In barocken Gärten wurden Pflanzen dem Zeitgeist entsprechend einerseits als zu formendes

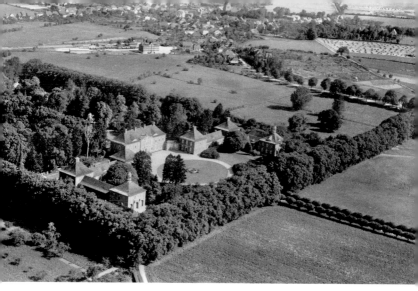

Schrägluftbild mit Schloss, Ehrenhof und den verschiedenen Alleen, im Hintergrund die Stadt Klütz, 1931

»Baumaterial« betrachtet, andererseits wegen ihrer ausdrucksvollen Blüten oder besonderen Früchte als einzelne Exemplare geschätzt. So sind im Schlosspark Bothmer die mächtigen Linden in den Alleen anmutige Zeugen der ersten Gartengestaltung. Wir wissen zudem aus historischen Plänen und Aufzeichnungen aus dieser Zeit von Orangeriepflanzen, darunter viele Blumen. In der zweiten Hälfte des 19. Jahrhunderts wurden in einer Umgestaltungsphase exotische Bäume hinzugefügt, die bis dahin in der Gartengestaltung noch keine Rolle spielten oder in Mitteleuropa unbekannt waren. Hierzu zählen beispielsweise Platane, Esskastanie, Lärche und weitere Nadelgehölze. Man kann dahinter eine gewisse Sammel- und Präsentationslust des damaligen Majoratsherrn vermuten.

Der Pflanzenbestand wird auch künftig einen besonderen Stellenwert haben und fachkundig gepflegt werden. Denn gerade durch ihn wird die Doppelfunktion des Gartens als geistig-künstlerische Schöpfung mit Mitteln der Natur deutlich. Dies gilt auch trotz und gerade wegen der Veränderungen, die durch Pflanzen ablesbar sind.

Die Orangerie und ihr Pflanzenbestand

Prachtvoller Höhepunkt vieler Barockgärten war eine Sammlung exotischer Pflanzen und gezüchteter Blumen – eine sogenannte Orangerie. Auch auf Schloss Bothmer bezeichnete man mit diesem Begriff nicht nur die Räume, die für die Überwinterung der empfindlichen Kostbarkeiten in den hiesigen Breiten erforderlich sind, sondern auch den Pflanzenbestand selbst. Aus der Konkursmasse des Gutes Sierhagen in der Nähe von Lübeck erwarb Bothmer 1731 für die Summe von 1.000 Reichstalern den Großteil der Orangeriepflanzen. Darunter befanden sich Granatäpfel, Lorbeer- und Orangenbäume, pyramidal zugeschnittene Myrten und mehrere hundert Sorten Nelken und Aurikeln. Gerade solche Blumen mit ihren interessanten, feinen Blüten standen im erwachenden wissenschaftlichen und künstlerischen Interesse der Zeit. Man sah in ihnen geradezu »irdische Sterne« – *sidera terrena*, wie der niederländische Gelehrte und Dichter Johan van Brosterhuysen in einem Huldigungsgedicht poetisch beschreibt. Für die Orangerie von Schloss Bothmer waren die Seitenflügel des Schlosses als Überwinterungsräume vorgesehen. In dem rechten befindet sich jetzt das Schlosscafé. Hinter dem linken Seitenflügel ist noch heute die Gartenmauer erhalten, mit Hilfe derer ein besonders geschützter, zur Nachmittagssonne hin ausgerichteter Bereich abgegrenzt wurde, der der Aufstellung der wertvollen Orangeriepflanzen diente (Abb. 34).

Die Anzucht und kostspielige Pflege solcher botanischen Schätze erfordert besondere, gärtnerische Kenntnisse, die schon seinerzeit durch bebilderte Literatur verbreitet wurden. So war beispielsweise die richtige Beheizung und Belüftung des Winterquartiers entscheidend für einen dauerhaften Erhalt der Pflanzensammlung. In der warmen Jahreszeit wurden die Pflanzen dann in Kübeln und Töpfen in der Nähe der Gebäude aufgestellt oder in windgeschützter Lage mit der Parterrebepflanzung kombiniert. Die Tatsache, dass die Sierhagener Orangeriepflanzen erworben wurden, belegt, dass sich Hans Caspar Gottfried von Bothmer auch mit Details des im Entstehen begriffenen Gartens befasst hat.

Einen Eindruck der Pflanzenpracht der Bothmerschen Oran-
gerie erhalten wir durch die Darstellungen in der »Flora Exotica«,
einem Werk des Malers Johann Gottfried Simula, das in der Sier-
hagener Zeit der Orangerie in Auftrag gegeben wurde. In ein-
drücklicher Weise ergänzen sich darin die exakte botanische Be-
obachtung und die künstlerische Wiedergabe. In einem späteren
Inventar des Schlosses aus dem Jahre 1814 sind noch etwa 100
Orangeriebäume verschiedener Art mit Gefäßen aufgeführt. Die-
ser reiche Bestand ist aber später durch Verkauf oder Aufgabe
leider vollständig verloren gegangen. Um 1870 sind nur noch
drei Orangenbäume belegt, die aus dem Anfangsbestand ge-
stammt haben können.

Ein zweites, vom Schloss räumlich getrenntes Orangerie-
gebäude bzw. Gewächshaus wurde im 19. Jahrhundert seitlich
des Eiskellers errichtet. Über den umfangreichen Pflanzenbe-
stand zu dieser Zeit gibt ein Verzeichnis der Bothmerschen Gü-
terverwaltung aus dem Jahre 1871 Auskunft: Kamelien, Lorbeer,
Myrten, Rosen, Fuchsien, Oleander und weitere Zierpflanzen
sind darin aufgeführt. Diese haben zur sommerlichen Jahreszeit
einzelne Beete im Park bereichert und weisen auf ein Verständ-
nis des Gartens als Ort des Verweilens und privaten Lebens hin,
über die zuvor genannte Nutzung mit Obstbäumen hinaus.
Im Garten von Schloss Bothmer sind zu dieser Zeit also Zier-
und Nutzfunktionen miteinander vereint. Leider ist nach 1945
von dem genannten Pflanzensortiment und den dazugehörigen
Gebäuden nichts mehr erhalten geblieben.

Die Alleen und Holländische Linden

Mehrere, zu einer übergreifenden Struktur verbundene
Alleen gliedern den Bothmerschen Garten als halb-
transparente Baumreihen. Sie lenken Blicke perspek-
tivisch, leiten den Besucher entlang von Wegen durch den Park
und zum Schloss und verbinden es mit seiner Umgebung. Be-
reits in der Barockzeit waren diese Vorzüge wie auch die Schat-
tenwirkung und ein gewisser Windschutz geschätzt. In barocken

Gärten wurden dafür – in unterschiedlicher regionaler und zeitlicher Ausprägung – bevorzugt Ulmen, Ahorne, Eichen, Kastanien und verschiedene Lindenarten verwendet.

Die Alleen von Schloss Bothmer – mit einer Gesamtlänge von ungefähr 2,3 Kilometern – wurden mit etwa 500 Holländischen Linden (*Tilia* × *europaea* L.) der Sorte ›Koningslinde‹ bepflanzt, die damals – vorwiegend in den Niederlanden – in großer Stückzahl vermehrt wurden. Diese Hybride zwischen Sommer- und Winter-Linde wird auch in der englischen Fassung des französischen Gartenwerkes »La théorie et la pratique du jardinage« von Antoine-Joseph Dézallier d'Argenville aus dem Jahre 1712 empfohlen: »*Walks of limes are likewise very handsome, especially when they are Dutch Limes. … they have a smooth bark, a most agreeable leaf, and yield an abundance of flowers …*« – »Lindenalleen sind wunderschön, besonders, wenn sie aus Holländischen Linden bestehen. … Diese haben eine samtige Rinde, sehr gefällige Blätter und bringen eine große Blütenfülle hervor«.

Durch die seinerzeit übliche, vegetative Vermehrung dieser Lindenart, welche genetisch identische Pflanzen ergibt, hat sich bis heute ein sehr gleichförmiger Bestand an Alleebäumen erhalten. Er zeichnet sich unter anderem durch gleichförmigen Wuchs und uniforme Laub- und Herbstfärbung aus – Eigenschaften, die aus Sicht des Gestalters von Bedeutung sind. Geringe Unregelmäßigkeiten in der Zusammensetzung der Alleen können auf leichte Lieferabweichungen bei der Erstbepflanzung und auf spätere Nachpflanzungen mit anderen Lindenarten und -sorten zurückgeführt werden. Ursprünglich beabsichtigt gewesen ist aber die eingangs beschriebene gleichmäßige Erscheinung und Wirkung der Bäume.

Bis in die Zeit nach dem Zweiten Weltkrieg war Schloss Bothmer vollständig von landwirtschaftlich genutzten Flächen umgeben. Die nächstgelegenen Häuser des Ortes Klütz lagen in einiger Entfernung zum Schloss. Dazwischen befanden sich Wiesen. Diese Einzellage entsprach der beabsichtigten gestalterischen Raumbildung und lässt sich gut auf einem Luftbild aus dem Jahre 1931 erkennen (Abb. 44).

So gelang es, einen spannungsvollen Gegensatz zu erzeugen zwischen den linear geführten Alleen mit ihrer vertikalen Raum-

45 *Blick aus der heutigen Zufahrtsallee von Klütz aus auf das Schloss und den Ehrenhof*

bildung und der flachen bis leicht hügeligen Umgebung. Dieser Raumeindruck ist durch die näher gerückte Bebauung der Stadt Klütz und den direkt benachbarten Sportplatz mittlerweile nicht mehr klar erkennbar.

Vermutlich wurde durch regelmäßiges Schneiden der Baumkronenunterseiten in den Alleen ein Blick aus dem Park heraus, zwischen den Baumstämmen hindurch und über den Wallgraben hinweg in die freie Landschaft ermöglicht. Durch die hoch aufgewachsenen Baumkronen der Alleen entstand ein geschlossener Binnenraum, der heute noch vorzufinden ist. Es ist anzunehmen, dass auch am Schloss Bothmer die Alleebäume, wie in vielen anderen barocken Parkanlagen, turnusmäßig in Höhe und Form beschnitten wurden, so dass das Schloss nicht vollständig abgeschirmt war von seiner Umgebung, trotzdem aber zu einem gewissen Grade verborgen. Diese aufwendigen Pflegearbeiten sind aber zu einem nicht bekannten Zeitpunkt eingestellt worden, wie die mächtigen, frei gewachsenen Baumkronen auf dem historischen Luftbild zeigen. Der heutige Hauptzugangsweg mit der begleitenden Allee von Klütz aus, der das Schloss auch mit

der später eingerichteten Bothmerschen Familiengrabstätte verbindet, ist wohl frühestens im 19. Jahrhundert angelegt worden. Hierauf lassen historische Karten und das abweichende Alter der Alleebäume schließen (Abb. 45).

Zwei Alleen gliedern in paralleler Anordnung zur Mittelachse den inneren Park und lenken den Blick auf die nordwestlich gelegenen Hügel bei Arpshagen. In dem auffälligen, halbkreisförmigen Grundriss der beiden Alleen kann ein Apsismotiv gesehen werden. Solche Halbrundungen bilden bei vergleichbaren Anlagen, z. B. in Het Loo und im Großen Garten in Hannover-Herrenhausen, einen gefälligen, rückseitigen Abschluss des Parkes. Der Strukturplan Künneckes zeigt, dass dieses Gestaltungselement wohl auch für Schloss Bothmer Teil der Parkplanung gewesen ist (Abb. 33).

Die Lindenalleen wurden in ihrer bald 300-jährigen Geschichte unterschiedlich behandelt, ganze Abschnitte gekappt; aus Brennstoffmangel in den letzten Kriegswintern und als heute nur schwer nachvollziehbare Maßnahme der »Baumerhaltung«. Sie weiterhin zu pflegen und absterbende Bäume langfristig zu ersetzen, wird eine fortwährende Aufgabe der Gartenpflege sein. Das beeindruckendste Bild der Bothmerschen Alleen, in denen die Bäume der ersten Bepflanzung noch überwiegen, findet sich beiderseits des westlichen Wallgrabens (Abb. 46).

Die Festonallee

Ein besonderes Juwel der Gartenkunst und in Deutschland einmalig ist die etwa 270 Meter lange, sogenannte Festonallee aus geschnittenen Holländischen Linden. Sie begleitet den Besucher auf seinem Weg durch den künstlich angelegten Hohlweg von Hofzumfelde zum Schloss. Die Geländemodellierung einer kleinen Anhöhe wird dabei für die Wegeführung geschickt ausgenutzt (Abb. 47), um nach und nach den Blick auf die Breite des gesamten Schlosses freizugeben (Abb. 38).

Ihr Name leitet sich vom französischen Wort *feston* ab, womit ein bogenförmig durchhängendes Blumen-, Laub- oder Frucht-

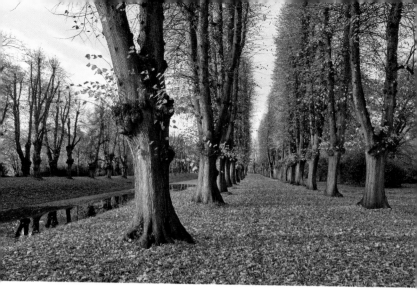

Herbstbild der westlichen Innenallee

gebinde bezeichnet wird. Diese Zufahrtsallee ist nach der Definition des französischen Gartentheoretiker Dezallier d'Argenville eine *allée decouverte*, eine »offene Allee«, da sich zwischen den beiden, 9 Meter auseinander gepflanzten Baumreihen über dem Betrachter der Himmel öffnet. Im Gegensatz dazu haben die übrigen Alleen mit 7 Metern einen engeren Reihenabstand, so dass sich die zudem größeren Baumkronen der beiden Reihen untereinander berühren und einen tunnelartigen Eindruck vermitteln. Diese sind demnach *allées couvertes*, »geschlossene Alleen«. Bei großräumigen, barocken Gartenanlagen konnte die Zufahrtsallee auch vierreihig ausgeführt sein, oder es bildeten drei, von einem zentralen Punkt radial ausstrahlende Alleen die Form eines *patte d'oie*, eines sogenannten »Gänsefußes«, wie an dem Jagschloss Wilhelms III. Het Loo in den Niederlanden.

In der Gartenkunst ist der Begriff Festonallee, der bisher nur vom Schloss Bothmer bekannt ist, weder historisch belegt, noch allgemein etabliert. Reste ähnlicher Alleen oder geschnittener Baumreihen, wie beispielsweise im Park des Schlosses Augustusburg in Brühl, sind mittlerweile nur noch fragmentarisch vorhan-

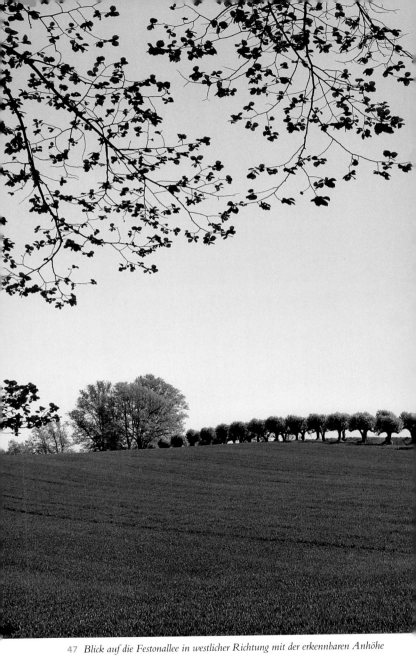

47 *Blick auf die Festonallee in westlicher Richtung mit der erkennbaren Anhöhe*

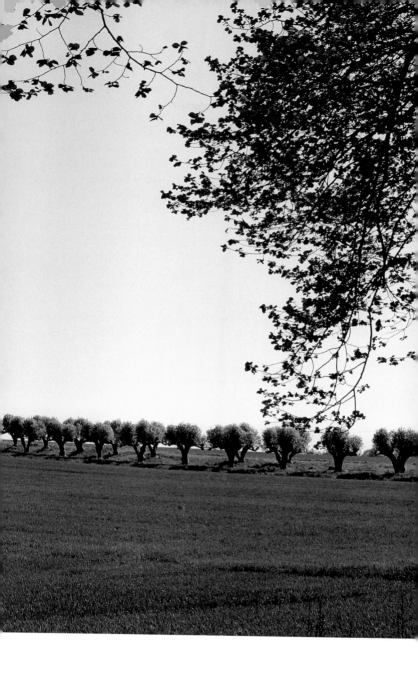

den oder gänzlich untergegangen. Ob der Begriff und sein Bedeutungshintergrund jemals programmatisch für die Gartengestaltung am Schloss Bothmer zu verstehen waren und wie das Wachstum dieser erstaunlichen Allee gesteuert wurde, ist nicht genau bekannt. Denkbar und naheliegend kann aber folgende Erklärung sein: Es scheint, dass die Bäume ursprünglich auf künstliche Weise als zwei durchgehende Hochhecken mit je Baum zwei dominanten, seitlichen Starkästen gezogen und über die Jahrhunderte regelmäßig geschnitten wurden. Ähnliche Hochhecken und Baumwände waren für barocke Gärten nicht untypisch, wenngleich sie in ihren Proportionen oft wesentlich höher waren. Somit ist auch die geringe Größe der Bäume zu erklären, obwohl es sich um dieselbe, wuchskräftige Art handelt, wie die übrigen, nicht dem besonderen Formschnitt unterzogenen Holländischen Linden (Abb. 44). Die aufeinander zu geleiteten Kronen benachbarter Bäume berührten sich nach vielen Jahren des Wachstums, so dass die genannten Äste sogar zu einem künstlichen Verwachsen angeregt werden konnten. Diese verblüffende Erscheinung tritt nicht auf natürliche Weise zwischen zwei verschiedenen Pflanzenindividuen auf und kann bis zu einem gewissen Grade nur durch gärtnerische Eingriffe »erzwungen« werden. Es entsteht dabei aber nur eine bedingt belastbare Gewebeverbindung. Historischen Fotos und mündlichen Überlieferungen zur Folge bestand dieser Zustand noch bis in die 1930er Jahre. Auf dem Luftbild aus dem Jahre 1931 (Abb. 44) sind die Bäume mit ellipsenförmigen Kronen zu erkennen, welche bereits eine erste Veränderungsstufe der Hochheckenform sein können. Es ist aber auch möglich, dass dies die ursprünglich intendierte Form der Baumkronen war.

Durch spätere Kappungen nach 1945 sind diese Verwachsungen, die auch eine gegenseitige Stützfunktion hatten, dann an etlichen Stellen unterbrochen worden. Das vorherige Aussetzen des regelmäßigen Schnittes hatte in der Zwischenzeit fatalerweise zur Bildung größerer Baumkronen geführt. Die Folge war, dass durch das hohe Eigengewicht und die fehlende Stabilität der Baumstämme ein langsames Einreißen und Brechen ausgelöst wurde, welches dann zu einem bis heute anhaltenden Degenerationsprozess der Festonlinden und ihres stützenden

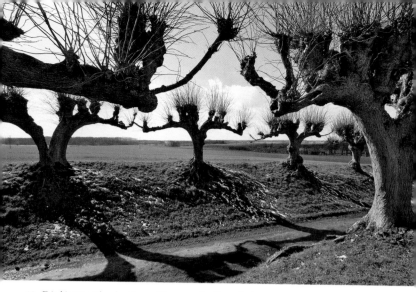

48 *Die bizarr wirkenden Baumsilhouetten der Festonlinden*

Stammholzes führte. An vielen Linden ist zu beobachten, dass die Stämme bis zum Boden senkrecht aufgerissen und ausgehölt sind. Dieses langsam fortschreitende, kandelaberartige Auseinanderbiegen der Bäume und der dadurch initiierte Brettwuchs sind aber nicht das Ergebnis gezielter Eingriffe, sondern die Folge der zuvor geschilderten Versäumnisse und Fehler. Erstaunlich ist bei alledem, wie vital die Bäume allen Schäden zum Trotz in ihrem Wachstum sind und sich jedes Jahr mit frischem Laubwerk schmücken. Bedingt durch den Schnitt blühen sie aber im Gegensatz zu ihren »großen Geschwistern« in den übrigen Alleen nicht. Diese verbreiten im Sommer mit ihrer großen Blütenfülle einen wohlriechenden Duft.

Heute ist das ungewöhnliche Phänomen der Verwachsungen von Festonlinden leider an keiner Stelle mehr erhalten. Um sich dem an Arkadenreihen oder Säulengänge von Bauwerken erinnernden, aber verloren gegangenen Gestaltungseffekt wieder anzunähern, werden die Kronen im Abstand von etwa drei Jahren regelmäßig zurückgeschnitten. Dies kann dem ursprünglichen Pflegeturnus entsprochen haben. Der eigentümliche,

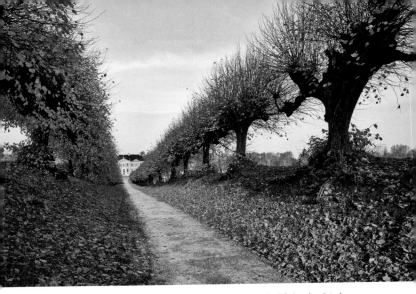

49 *Festonallee im Herbstkleid mit den gleichzeitig laubfärbenden Linden*

knorrige Zwergwuchs der alten Bäume, der sich heute zeigt, wurde im Wesentlichen durch die geschilderten Vorgänge verursacht (Abb. 48).

Die Festonallee kann in ihrer besonderen Anmutung als Kunstwerk aus Menschenhand zusammen mit den Kräften der Natur verstanden werden. Die verblüffende Verwandschaft zur Architektur und Baukunst ist ein Hinweis auf die geistige Haltung, den Einflussbereich des Menschen auf die Natur auszudehnen, sie zu dominieren – und gleichzeitig ihre Wuchskraft geschickt für die Formgebung zu nutzen (Abb. 49).

Man kann in den fragilen Bäumen der Festonallee durchaus ein Sinnbild für die Schutzwürdigkeit des ganzen Ensembles von Schloss Bothmer sehen – frei gedeutet nach dem verkürzten Wappenspruch Hans Caspar von Bothmers »Respice finem«: »Bedenke das Ende«. Für seinen Erhalt bedarf es dauerhaften Engagements sowie fortwährender Betreuung und Pflege. Dies trifft insbesondere auf den Park zu mit seinen empfindlichen und rasch vergänglichen Strukturen.

LITERATUR

Antoine Joseph Dezallier d'Argenville: La théorie et pratique du jardinage, Paris 1709 (fälschlich unter dem Verfassernamen Alexandre le Blond als »Die Gärtnerey sowohl in ihrer Theorie oder Betrachtung als auch in Praxi oder Übung« veröffentlicht, Augsburg 1731). Reprint, Leipzig 1986.

Katharina Baark: Schloßgeschichten aus Mecklenburg-Vorpommern, Hamburg 1994.

Hubertus von Bothmer: »Schloß Bothmer – Die Grafen von Bothmer in Mecklenburg«, in: Burgen, Schlösser, Gutshäuser in Mecklenburg-Vorpommern, hrsg. von Bruno Sobotka, Stuttgart 1993, S. 85–88.

Karl von Bothmer und Georg Schnath: Aus den Erinnerungen des Hans Kaspar von Bothmer. Lehr- und Wanderjahre eines hannoversch-englischen Staatsmannes um 1700 (= Quellen und Darstellungen zur Geschichte Niedersachsens, Bd. 44), Hildesheim und Leipzig 1936.

Olive Cook: The English Country House. An art and a way of life, London 1974.

Helga de Cuveland, Adrian von Buttlar und Marie-Louise von Plessen: Flora Exotica. Ein botanisches Prachtwerk von 1720, Ostfildern 1994.

Richard Doebner: Briefe der Königin Sophie Charlotte von Preußen und der Kurfürstin Sophie von Hannover an hannoversche Diplomaten (= Publicationen aus den Königlich-Preußischen Staatsarchiven, 79. Band), Leipzig 1905.

Mark Girouard: Das feine Leben auf dem Lande. Architektur, Kultur und Geschichte der englischen Oberschicht, Frankfurt/New York 1989.

Geert Grigoleit: Schloßpark Bothmer. Erarbeitung eines Konzeptes zur Erhaltung des Alleensystems, Diplomarbeit (MS), Freising 1998.

Jan van der Groen: Den Nederlandtsen Hovenier, Amsterdam 1670.

Wilfried Hansmann: Gartenkunst der Renaissance und des Barock, Köln 1983.

John Harris: Die Häuser der Lords und Gentlemen (= Die biblio-
philen Taschenbücher 304), Dortmund 1982.

Hermann Heckmann: Baumeister des Barock und Rokoko in
Mecklenburg, Schleswig-Holstein, Lübeck, Hamburg, Berlin
2000.

John Dixon Hunt (Hrsg.) u.a.: The Dutch Garden in the Seven-
teenth Century, Dumbarton Oaks colloquium on the history
of landscape architecture, XII, Washington D.C. 1990.

David Jacques und Arend Jan van der Horst: De tuinen van Wil-
lem en Mary, Nederlandse Tuinenstichting, Zutphen 1988.

Rob de Jong: »Der niederländische Barockgarten in Geschichte
und Gegenwart. Die Bedeutung eines Kunstwerks in ständi-
gem Wandel«, in: Die Gartenkunst, 4. Jahrgang, Heft 2/1992,
Worms 1992, S. 199–218.

Silke Kreibich: »Hans Caspar von Bothmer«, in: Biographisches
Lexikon für Mecklenburg, Band 7, hrsg. von Andreas Röpcke,
Rostock 2013, S. 41–45.

W. Kuyper: Dutch Classicist Architecture. A Survey of Dutch Ar-
chitecture, Gardens and Anglo-Dutch Architectural Relations
from 1625 to 1700, Delft 1980.

Joachim Lampe: Aristokratie, Hofadel und Staatspatriziat in Kur-
hannover. Die Lebenskreise der höheren Beamten an den
kurhannoverschen Zentral- und Hofbehörden 1714–1760
(= Untersuchungen zur Ständegeschichte Niedersachsens 2),
2 Bände, Göttingen 1963.

Katja Lembke (Hrsg.): Als die Royals aus Hannover kamen,
4 Bände, Dresden 2014.

M. J. Lewis: A guide to the history of the Brass Foundry (MS),
(National Maritime Museum) London 1998.

Hans Joachim Marx: Händel und seine Zeitgenossen. Eine bio-
graphische Enzyklopädie, Teilband 1, Laaber 2008.

André Mollet: Le jardin de plaisir, Stockholm 1651.

Carsten Neumann: Das Schaffen des Architekten Johann Fried-
rich Künnecke in Mecklenburg, Magisterarbeit (MS), Greifs-
wald 1996.

Carsten Neumann: Schloß Bothmer (= Der Historische Ort 30),
2. Auflage, Berlin 2000.

Carsten Neumann: »Überlegungen zur ursprünglichen Raumdisposition im Herrenhaus Bothmer in Klütz«, in: KulturErbe in Mecklenburg und Vorpommern, hrsg. von der Abteilung Archäologie und Denkmalpflege im Landesamt für Kultur und Denkmalpflege, Band 6, Schwerin 2011, S. 49–66.

Barbara Rinn: Italienische Stukkatur des Spätbarock zwischen Elbe und Ostsee. Stuckdekoration des Spätbarock in Norddeutschland und Dänemark, Bau + Kunst Bd. 1, Kiel 1999.

John Summerson: Architecture in Britain 1530 to 1830, 5. Auflage, Harmondsworth 1969.

Robert Tavernor: Palladio and Palladianism, London 1997.

Quellen (Auswahl)

Landeshauptarchiv Schwerin, 2.12-4/2-2 Lehngüter (Lehnakten I), Bothmer Nr. 1

Landeshauptarchiv Schwerin, 12.12-1 Kreis Schönberg, Album Bothmer Nr. 1-10

Abbildung vordere Umschlagseite außen:
Blick durch die Festonallee zum Schloss

Abbildung vordere Umschlagseite innen:
Westlicher Kamin im Vestibül mit dem Porträtmedaillon
des Hans Caspar Gottfried von Bothmer

Abbildung Seite 2/3:
Treppe zum Ehrenhof vor dem Corps de logis

Abbildung hintere Umschlagseite außen:
Mittelrisalit des Corps de logis auf der Ehrenhofseites

Abbildung hintere Umschlagseite innen:
Holländische Fliesen im Obergeschoss des Corps de logis

DKV-Edition
Schloss Bothmer in Klütz

Abbildungsnachweis:
Sämtliche Abbildungen Alexander Voss, Stakendorf, mit Ausnahme von
Seite 7, 9, 10, 23 o., 26, 27, 28 o., 57, 62: Archiv Carsten Neumann, Güstrow
Seite 12: Sergeant Tom Robinson, London
Seite 15, 45, 51, 63: Landeshauptarchiv Schwerin
Seite 16/17: Christoph Edelhoff, Kiel
Seite 23 u., 35, 52, 55, 59, 80/81, 83: Carsten Neumann, Güstrow
Seite 29 r.: Todd Keator, New York
Seite 53: Geert Grigoleit, Wentorf bei Hamburg
Seite 73: Landesarchiv Nordrhein-Westfalen, Abteilung Rheinland,
Duisburg

Autoren: Geert Grigoleit, Carsten Neumann
Lektorat: Luzie Diekmann, Deutscher Kunstverlag
Gestaltung, Satz und Layout: Edgar Endl, Deutscher Kunstverlag
Reproduktionen: Birgit Gric, Deutscher Kunstverlag
Druck und Bindung: F&W Mediencenter, Kienberg

Bibliografische Information der Deutschen Nationalbibliothek
Die Deutsche Nationalbibliothek verzeichnet diese Publikation
in der Deutschen Nationalbibliografie; detaillierte bibliografische
Daten sind im Internet über http://dnb.dnb.de abrufbar

ISBN 978-3-422-02425-0
© 2016 Deutscher Kunstverlag GmbH Berlin München
www.deutscherkunstverlag.de